LA
PHOTOGRAPHIE

SES ORIGINES, SES PROGRÈS, SES TRANSFORMATIONS

PAR

BLANQUART - EVRARD

LILLE
IMPRIMERIE L. DANEL
1869

LA PHOTOGRAPHIE

SES ORIGINES,

SES PROGRÈS, SES TRANSFORMATIONS.

LA PHOTOGRAPHIE

SES ORIGINES
SES PROGRÈS, SES TRANSFORMATIONS

PAR

BLANQUART-EVRARD

CHEVALIER DE LA LEGION-D'HONNEUR
MEMBRE TITULAIRE DE LA SOCIÉTÉ IMPÉRIALE DES SCIENCES, DE L'AGRICULTURE ET DES ARTS DE LILLE, ETC.

LILLE
IMPRIMERIE L. DANEL
—
1869.

LA PHOTOGRAPHIE

SES ORIGINES

SES PROGRÈS, SES TRANSFORMATIONS.

LU DANS LA SÉANCE DE LA SOCIÉTÉ IMPÉRIALE DES SCIENCES, DE L'AGRICULTURE
ET DES ARTS DE LILLE, LE 21 MAI 1869.

Le savant collègue qui préfidait nos réunions m'avait demandé de résumer, dans une note pour nos Mémoires, l'entretien auquel je m'étais livré l'année dernière, au sein de la Société, sur les progrès et les transformations de la Photographie.

Une perte cruelle, une union de quarante années brisée, m'a éloigné depuis longtemps de vos chères réunions. J'y reviens aujourd'hui pour relever mon courage dans le commerce de notre douce intimité; mais j'ai plus que jamais besoin de votre indulgence. Je vais mettre votre attention à une longue épreuve; que la faute en soit au vrai coupable, à celui qui a commandé plutôt qu'à celui qui obéit par devoir.

Il semble, dit M. Francis Wey, dans son histoire du Daguerréotype & de la Photographie[1] « Que les idées ou les principes des découvertes
» planent, a certaines époques, sur l'atmosphère, comme les éléments
» des épidémies; une innovation arrive à son heure, portée par plusieurs
» esprits, & quand elle vient à germer çà & là, on la voit souvent fleurir
» sur plusieurs tiges presque simultanément. »

Rien de plus jufte que cette réflexion appliquée à la découverte de la photographie, découverte poursuivie à la même heure par trois penseurs habitant des contrées différentes & s'ignorant l'un l'autre : Joseph-Nicéphore Niepce, Louis Daguerre et Fox Talbot.

Chose à signaler dans la triple réuffite de ces hommes de génie, c'eft qu'elle n'eft pas le fait d'une occasion, d'un cas fortuit révélant à un esprit observateur un phénomène inconnu comme le galvanisme, la force expansive de la vapeur, la bouffole & tant d'autres; la photographie a été pour eux l'objet d'une recherche directe, un thème posé, & posé par chacun d'eux dans un but spécial.

A eux revient sans conteste l'honneur de l'invention, quoique la photographie soit plus ancienne qu'eux.

Ceci reffemble à un paradoxe et demande à être expliqué.

Si les alchimistes, au lieu d'être guidés par la paffion de l'or, avaient eu pour mobile, comme on l'a de nos jours, l'ambition d'honorer leur nom en publiant libéralement et comme à l'envie, & même souvent avec trop de précipitation, les résultats de leurs travaux, peut-être la photographie serait-elle connue depuis plufieurs fiècles? Néanmoins, dans ces temps de *chacun pour soi*, il se trouva des esprits généreux qui divulguèrent libéralement leurs découvertes. Porta, au XVIe siècle, faisait connaître la chambre noire qu'il avait inventée, & l'alchimiste Fabricius, en 1566, publiait sa découverte de l'argent corné (le chlorure d'argent). Ainfi les

[1] *Musée des Familles*, Juin 1853. 20e volume.

deux principaux agents de la photographie étaient connus déjà il y a trois cents ans.

Plus de deux siècles de silence s'écoulent entre leur découverte & la première observation qui mène à en tirer parti; ce n'eſt qu'en 1777 que Scheele, chimiſte suédois, signale l'action des différents rayons colorés sur l'argent corné. Quelques années plus tard, vers 1780, le profeſſeur Charles, à la fois physicien & chimiste, exécute dans son cours public à Paris, en guise de récréation, le portrait en silhouette de ses élèves, en projettant leur ombre sur une feuille de papier empreinte d'une diſſolution de chlorure d'argent. Il applique auſſi à l'obtention d'images au foyer de la chambre obscure la propriété qu'a ce chlorure d'être noirci par les rayons lumineux. Seulement le savant phyſicien ne savait pas arrêter l'action de la lumière sur son papier sensible, et l'image finiſſait par être détruite par l'agent qui l'avait produit.

Vers le même temps, mais un peu plus tard, un industriel anglais, Wedgewood, obtenait de son côté de pareils résultats, non seulement avec le chlorure, mais auſſi avec le nitrate d'argent. Le rapport que l'illustre chimiſte, sir Humphry Davy, a publié en 1802 dans le Journal de l'Inſtitution royale de la Grande-Bretagne[1] eſt une pièce trop intéreſſante dans l'hiſtoire des origines de la photographie, pour que je ne la rapporte pas ici tout entière. J'emprunte au savant abbé Moigno la traduction qu'il en a donnée dans le N° 23 de *la Lumière*, 15 juillet 1851.

Description du procédé de M. Wedgewood, pour copier des peintures sur verre et pour faire des silhouettes par l'action de la lumière sur le nitrate d'argent, par l'illustre chimiste Humphry Davy.

Le papier blanc & la peau blanche, humectés d'une solution de nitrate d'argent, ne changent pas de teinte quand on les conserve dans l'obscurité; mais exposés à la

[1] Tome I, page 170

lumière du jour, ils paffent promptement au gris, puis au brun, puis enfin presque au noir.

Ces changements sont d'autant plus prompts que la lumière eft plus intense. Dans les rayons directs du soleil, deux ou trois minutes suffisent à produire l'effet complet; à l'ombre, il faut plusieurs heures, & la lumière, transmise par des verres diversement colorés, agit avec des degrés divers d'intensité. Ainsi, les rayons rouges ont peu d'effet; les jaunes et les verts sont plus efficaces, mais les bleus et les violets ont l'action la plus énergique.

Ces faits conduisent à un procédé facile pour copier les contours et les ombres des peintures sur verre et se procurer des profils par l'action de la lumière. Lorsqu'on place une surface blanche, couverte d'une solution de nitrate d'argent, derrière une peinture sur verre, et qu'on expose le tout aux rayons du soleil, les rayons transmis produisent des teintes très-marquées de brun ou de noir, qui diffèrent sensiblement d'intensité, selon qu'elles correspondent aux parties du tableau plus ou moins ombrées; & là où la lumière est transmise presque en sa totalité, le nitrate prend sa teinte la plus foncée. Lorsqu'on fait tomber, sur la surface imprégnée de nitrate, l'ombre d'une figure, la partie qu'elle cache demeure blanche, & le reste paffe très-promptement au brun foncé. Pour copier les peintures sur verre, il faut appliquer la solution sur de la peau blanche; l'effet eft plus prompt que sur le papier. Cette teinte, une fois produite, eft très-permanente, et on ne peut la détruire ni à l'eau, ni au savon.

Après qu'on a ainfi obtenu un profil, il faut le tenir dans l'obscurité; on ne peut l'exposer, sans inconvénient, pendant quelques minutes, à la lumière du jour, et la lumière des lampes ne produit aucune altération sensible sur les teintes. On a vainement tenté d'empêcher la partie non colorée du profil d'être influencée par l'action de la lumière. Une couche mince de vernis n'a pas détruit la susceptibilité de cette matière saline à recevoir une teinte par cette action, et les lavages répétés n'empêchent pas qu'il n'en refte affez dans une peau ou dans un papier imprégné, pour que ceux-ci se noirciffent en recevant les rayons solaires.

Ce procédé a d'autres applications : on peut s'en servir pour faire des deffins de tous les objets qui ont un tiffu en partie opaque et en partie transparent. Ainsi, les fibres ligneuses des feuilles et les ailes des insectes peuvent être affez exactement représentées par ce procédé. Il suffit pour cela de faire paffer au travers de la lumière solaire directe, et de recevoir l'ombre sur une peau préparée. On ne réuffit que médiocrement, par ce procédé, à copier des estampes ordinaires; la lumière qui traverse la partie légèrement ombrée n'agit que lentement, & celle que peuvent

transmettre les parties ombrées eſt trop faible pour produire des teintes diſtinctement terminées. On a eſſayé auſſi, sans succès, de copier ainſi des payſages avec la lumière de la chambre obscure ; elle est trop faible pour produire un effet sensible sur le nitrate d'argent pendant la durée ordinaire de ces expériences. C'était cependant l'espérance de réuſſir dans cet eſſai, en particulier, qui avait mis M. Wedgewood sur la voie de ces recherches. Mais on peut, à l'aide du microscope solaire, copier sans difficulté, sur du papier préparé, les images des objets. Seulement, pour bien réuſſir, il faut que ce papier soit placé a peu de distance de la lentille ; la solution se prépare en mêlant une partie de nitrate dans dix parties d'eau. Dans ces proportions, la quantité de sel dont le papier ou la peau se trouveront imprégnés, suffira à les rendre susceptibles d'être affectés par la lumière, sans que leur composition ou leur tiſſu soit en rien altéré. En comparant les effets produits par la lumière sur le nitrate & le muriate ou chlorure d'argent, il a paru évident que le muriate était le plus susceptible, et que l'un & l'autre étaient plus sensibles à l'action de la lumière lorsqu'ils étaient humides que lorsqu'ils étaient secs. C'eſt là un fait connu depuis longtemps. Même dans le crépuscule, la couleur d'une solution de nitrate d'argent, étendue sur du papier & demeurant humide, a paſſé lentement du blanc au violet léger. Le nitrate, dans la même circonſtance, n'a pas changé sensiblement. Cependant, la solubilité de ce dernier sel dans l'eau lui donne un avantage sur le muriate, mais on peut néanmoins, sans difficulté, imprégner du papier ou de la peau d'une quantité suffisante de muriate, soit en délayant ce sel dans l'eau, soit en plongeant dans l'acide muriatique étendu, un papier humecté de solution de nitrate.

Il faut se rappeler que tous les sels qui contiennent l'oxyde d'argent teignent la peau en noir d'une manière ineffaçable, jusqu'à ce que l'épiderme se soit renouvelé. Il faut donc éviter d'en laiſſer tomber sur les doigts. On se sert commodément d'un pinceau ou d'une broſſe.

La permanence des teintes ainſi produites sur le papier ou sur la peau, fait présumer qu'une partie de l'oxyde métallique abandonne son acide pour s'unir à la substance végétale ou animale, et former avec elle un composé insoluble. Et en supposant que cela arrive, il n'est pas improbable qu'on ne trouve des subſtances qui pourront détruire ce composé par des affinités ou ſimples ou compoſées. On a imaginé à cet égard quelques expériences dont il sera rendu compte plus tard. Il ne manque qu'un moyen d'empêcher que les parties claires du deſſin ne soient colorées par la lumière du jour, pour que ce procédé devienne auſſi utile que l'exécution en est prompte & facile.

On tombe d'étonnement en voyant que des savants comme Charles Wedgewood & Humphry Davy, après avoir reconnu que leur image était tout simplement formée d'une réduction d'argent métallique & qu'elle ne disparaissait sous une coloration ultérieure que parce qu'elle reposait sur du sel d'argent non réduit, aient pu chercher l'élimination de ce dernier sel par des lavages à l'eau qui ne faisaient que l'étendre sans le détruire. Les plus simples notions de la science leur indiquaient l'emploi des réactifs opérant par voie de double décomposition, réactifs qu'ils utilisaient journellement dans leurs travaux & qui eussent été sans la moindre action sur l'image métallique pendant le temps nécessaire à l'élimination absolue de la plus petite trace de sel d'argent non réduit.

Les historiens de la Photographie estiment que, si Niepce & Daguerre avaient connu les insuccès de Wedgewood & d'Humphry Davy, ils auraient abandonné leurs recherches comme une poursuite chimérique : je ne saurais partager leur opinion. Je pense au contraire que s'ils avaient eu connaissance des travaux de ces savants, ils seraient entrés dans le même ordre d'idées qu'eux, & qu'au lieu de perdre vingt ans à expérimenter des sels de fer, de manganèse, du phosphore, des bitumes & des résines, matières si peu photogéniques, ils se seraient attaqués aux sels d'argent délaissés par Niepce à la suite d'un simple insuccès.

Après Charles & Wedgewood, ces deux précurseurs de la photographie, nous apparaissent, enveloppées de mystère, deux figures incertaines d'inventeurs, dont la première nous a été révélée par M. E.-J. Delescluze, rendant compte dans *le Lycée* de l'Exposition industrielle de 1819.

Je transcris :

Parmi les produits de l'industrie française exposés au Louvre, on voit les résultats d'une découverte fort singulière. M. Gonord a trouvé le moyen de tirer des épreuves réduites ou augmentées d'une planche de cuivre gravée. J'ai vu à l'Exposition quatre ou cinq épreuves du portrait du Roi (Louis XVIII), épreuves de grandeurs différentes, qui toutes avaient été tirées de la planche gravée par

M. Audoin. On voyait auffi un plan de Petitbourg, réduit au point de tenir dans le fond d'une petite soucoupe. J'ai en ce moment sous les yeux la même gravure imprimée en trois grandeurs différentes : l'une exactement conforme à la planche de cuivre; la seconde, grandie du double; la troifième, diminuée de moitié. L'identité proportionnelle eft parfaite entre les trois épreuves. M. Gonord a obtenu une médaille d'encouragement, & l'on affure que le Gouvernement a mis cet artifte ingénieux dans le cas de créer une imprimerie d'une espèce toute nouvelle. Au surplus, s'il se trouvait quelque lecteur auffi incrédule que je l'ai été, il peut suivre mon exemple & aller trouver M. Gonord; il demeure rue Saint-Antoine, N° 60.

Le livret de l'Expofition de 1819 donne ce nom & cette adreffe.

Trente-deux ans plus tard le même écrivain, reparlant de Gonord dans le journal *la Lumière*, disait :

La vérité eft que cet homme, que j'ai été voir chez lui, vivait dans la plus grande pauvreté, se contentant du peu qu'il gagnait à reporter des gravures sur des vases que lui apportaient les fabricants de porcelaine. Il ne demandait pas plus de deux ou trois heures pour transporter les gravures augmentées ou réduites, & se faisait très-peu payer....... Lorsqu'il me donna trois épreuves, il me fut impoffible de faire rien accepter à cet homme ingénieux, mais bizarre.

Ce malheureux inventeur, qui, pour rien au monde, n'aurait voulu livrer son secret, mourut bientôt après, en l'emportant avec lui dans la tombe.

La photographie peut-elle revendiquer l'invention de Gonord ; il m'eft impoffible d'expliquer autrement que par le mégascope ou la chambre noire avec objectif la copie diminuée ou agrandie dans sa proportion mathématique. La présomption des savants, en 1819, fut que Gonord obtenait ses augmentations ou ses réductions au moyen de la gélatine ; c'eft là une idée qui ne repose sur aucune donnée pratique. Si l'on admet au contraire les moyens photographiques, l'opération de Gonord eft toute expliquée ; seulement il aurait été plus habile exécutant en 1819 qu'il n'eft poffible de l'être aujourd'hui en 1868, après les progrès non interrompus de trente années.

Le second inventeur eſt encore plus myſtérieux : on dirait une figure détachée d'une légende du Moyen-Age. Voici comment M. Francis Wey, dans son ouvrage déjà cité, en raconte la triſte hiſtoire :

Un jour que M. Charles Chevalier était seul dans la boutique d'opticien qu'il occupait avec son père au quai de l'Horloge, quelqu'un entra, qui, sans s'annoncer tout d'abord comme chaland, consulta l'ingénieur sur diverses queſtions relatives à la chambre obscure, à ses progrès poſſibles, au prix des lentilles & aux moyens à prendre pour parer, sans trop de dépense, à certains défauts des objectifs. Cet inconnu marchanda quelques appareils, montrant une gêne que son interlocuteur attribua à la pauvreté. Un coup d'œil sur l'extérieur du personnage tendit à confirmer cette suppoſition.

Des vêtements qui se souvenaient de la propreté mais qui n'avaient plus d'âge, un chapeau râpé, peu de linge apparent, en un mot, l'étroite livrée de la détreſſe, voilà ce qui s'offrait au discret & rapide inventaire entrepris par M. Chevalier sur la personne de son viſiteur. L'homme était jeune encore, mince, blême, usé, ruiné par le travail ou la faim : la lame s'aſſortiſſait au foureau. Il avait la timidité du malheur, cette gaucherie que donnent l'habitude de l'isolement & des gouſſets vides, & toute l'apparence d'un pauvre diable qui escompte le terme de ses maux sur l'iſſue d'une maladie de poitrine.

En devinant le malheur sous ses formes les plus pénibles, l'indigence & la maladie, M. Chevalier s'efforça de se montrer plus bienveillant encore que de coutume, & de gagner la confiance du jeune homme, dans l'espoir de lui être utile. Après quelques inſtants d'héſitation, le dernier ayant reculé, comme à regret, devant l'achat d'un objet de mince valeur, dont il avait paru apprécier l'usage, l'opticien comprit que son interlocuteur recherchait seulement ce qu'il pouvait payer, un bon conseil. En effet, il avoua bientôt qu'il s'était conſtruit, avec une vieille caiſſe de sapin & une lentille ordinaire, un appareil économique susceptible d'être amélioré au profit de certaines expériences.

Enfin il dit qu'il travaillait à fixer, par l'action des rayons lumineux, les images de la chambre obscure, & qu'il serait à même d'obtenir des résultats dignes d'attention, s'il était favorisé d'un inſtrument meilleur.

— Ah ! s'écria M. Chevalier, je connais des gens qui ont perdu à ce jeu-là beaucoup d'années.....

Le malade sourit, & tirant de sa poche une enveloppe pliée, il en sortit une

image sur papier, en disant : « Voilà ce que j'ai obtenu en plaçant mon objectif devant la fenêtre de ma chambre. »

M. Chevalier vit un amas de toits & de cheminées, et, au second plan, le dôme des Invalides, à une distance & dans une position qui lui firent penser que l'inconnu habitait dans les environs de la rue du Bac. L'horizon élevé d'où la vue était prise lui prouva aussi que ce pauvre inventeur avait son logis dans un grenier.

L'image était distincte, assez bien dégradée par rapport aux teintes ; mais les lignes, qui manquaient de netteté, exprimaient trop fidèlement l'insuffisance du verre qui avait concentré les plans du tableau.

« J'opère avec cette liqueur », ajouta l'héliographe en montrant une petite fiole contenant une liqueur brune qu'il plaça sur le comptoir.

Après une courte conversation, il reprit son image et sortit, en annonçant qu'il reviendrait prochainement.

Une demi-heure après son départ, M. Charles Chevalier retrouva la fiole qu'on avait oublié d'emporter.

Cet homme ne revint pas, M. Chevalier ne l'a point revu, il n'a jamais entendu parler de lui.

Quelque temps après, il raconta cette apparition à M. Daguerre et lui remit la fiole de l'inconnu ; deux mois se passèrent ; l'opticien ayant demandé à son ami s'il avait tiré parti de cette préparation, Daguerre lui répondit : — « J'en ai tiré une grande perte de temps, car tous les essais dont ce liquide a été l'occasion, ont totalement échoué ; le secret de votre homme, s'il en a un, n'était pas dans sa bouteille. ... »

Cette anecdote m'avait été transmise il y a trois ans, par un ami qui la tenait de M Chevalier. Il y a quelques jours, j'ai moi-même remis l'opticien sur la trace de ce souvenir, et il m'a répété exactement le même récit, presque mot pour mot. Le caractère de M. Chevalier, la netteté de son jugement, la fidélité de sa mémoire ne laissent aucun doute sur l'authenticité du fait.

Ainsi, un homme totalement ignoré aura tout découvert inutilement, tout, jusqu'à la photographie sur papier, et sera mort dans un galetas, laissant à ses côtés un trésor dont n'héritera personne. Ces mécomptes sont plus communs, peut-être, qu'on ne le souhaiterait, & l'imagination aurait lieu, plus d'une fois, d'évoquer, à côté du monument d'un inventeur célèbre, une figure sans nom et le visage voilé sous les plis d'un suaire.

Après ces deux figures mystérieuses, nous en saluons une bien réelle

& encore bien vivante, l'une des illuſtrations de la photographie & peut-être le plus ingénieux comme le plus habile de nos praticiens. J'ai nommé M. H. Bayard, chef de bureau au Miniſtère des Finances ; il avait, dans les moments perdus que lui laiſſait son travail adminiſtratif, trouvé une photographie sur papier donnant l'image directe de la chambre noire ; son invention était complète, originale, sans rapport comme résultat avec ce qui sera divulgé plus tard par Daguerre & par Talbot, & l'image peinte par la lumière au foyer de la chambre noire était admirable comme fineſſe de rendu. Mais il n'y a, comme dit le proverbe, qu'heur & malheur dans ce monde. Ce qui fit la fortune de Daguerre fit l'insuccès de M. Bayard.

On ne saurait méconnaître que ce fut une très-grande habileté à Daguerre de n'avoir produit sa découverte que lorsqu'elle était arrivée, comme résultat & comme méthode, à un état parfaitement pratique ; un à peu-près, un procédé difficile & incomplet, & l'invention paraiſſait sans éclat.

Je ne suis pas dans le secret de M. Bayard, mais je pense que tel etait auſſi son sentiment. Une modeſtie exagérée ne lui donnait pas conscience de la valeur de sa magnifique découverte, & peut-être l'eut-il careſſée encore longtemps sans en montrer les résultats, si les demi-confidences, qui précèdent toujours les grandes apparitions, n'étaient venu l'avertir qu'il était temps de sortir de sa réserve?

Malheureusement pour lui, il ne s'exécuta qu'à demi. Il exhiba l'image, il ne divulgua pas la méthode.

C'était frapper les yeux au lieu de frapper l'esprit.

S'il avait jeté sa méthode dans le domaine public, s'il avait dit au monde savant, au monde artiſte surtout : Vous admirez l'image qui se peint au foyer de la chambre noire, eh bien, prenez une feuille de papier, trempez-la dans une solution de sel d'argent, faites noircir cette feuille au soleil, puis trempez-la alors dans une solution d'iodure alcalin & placez-la au foyer de la chambre noire ; après une expoſition de

quelques minutes, vous retirerez cette image peinte sur le papier par les rayons du soleil, chacun fut tombé dans l'admiration, et chaque artiſte expérimentant facilement une nouveauté si étrange, le nom de M. Bayard eut été acclamé, comme l'ont été depuis ceux de Daguerre & de Talbot.

C'était en 1839, six mois avant la publication de M. Talbot, que M. Bayard montrait à M. Desprez, membre de l'Inſtitut, & deux mois plus tard à MM. Biot & Arago, ses images photographiques obtenues directement à la chambre noire. Le 24 juin de la même année, dans une expoſition publique faite au profit des victimes du tremblement de terre de la Martinique, il exposait un cadre qui en contenait trente épreuves. Le résultat fut ce qu'eſt à Paris une exhibition curieuse, l'objet d'une admiration de vingt-quatre heures. Peu de jours après, Daguerre apparaiſſait divulguant sa découverte & sa méthode. L'émotion fut générale, & malgré le rapport de M. Raoul Rochette à l'Académie des Beaux-Arts, rapport inséré au *Moniteur* du 13 novembre 1839, M. Bayard resta dans l'ombre, & son invention, qui n'eſt jamais entrée dans la pratique, fut presque entièrement ignorée.

Je vous en soumets quelques épreuves dont vous admirerez la fineſſe. M. Bayard a bien voulu auſſi me communiquer sa manière d'opérer. Je transcris littéralement sa note ; elle eſt pleine d'intérêt pour tous ceux qui aiment & pratiquent la photographie. [1]

[1] 1° Faire tremper le papier pendant cinq minutes dans une dissolution de sel ammoniac à 2 p % Faire sécher.

2° Poser ce papier sur un bain de nitrate d'argent à 10 p % pendant cinq minutes et faire sécher à l'abri de la lumière

3° Exposer le côté du papier nitraté à la lumière jusqu'au noir, en ayant le soin de ne pas pousser l'action jusqu'au bronzé Laver ensuite à plusieurs eaux, sécher et conserver en porte-feuille pour l'usage.

4° Tremper le papier pendant deux minutes dans une solution d'iodure de potassium à 1 p % appliquer le côté blanc sur une ardoise bien dressée, grainée ou gros sable et mouillée avec la solution d'iodure; exposer aussitôt dans la chambre noire La lumière fera blanchir selon son intensité

5° Laver l'épreuve à plusieurs eaux; puis dans un bain composé d'une partie d'eau et d'une partie d'ammoniaque, laver encore à l'eau ordinaire et faire sécher

Nota En plaçant un verre dépoli devant l'objectif et en regardant par une ouverture faite au devant de la chambre noire, on peut juger de la venue de l'épreuve. (Ces épreuves peuvent être renforcées à l'acide pyrogallique par la méthode ordinaire, on fixe alors à l'hyposulfite)

Venons maintenant aux travaux des trois inventeurs réels à qui nous devons la photographie sous ses aspects divers, & suivons-la dans ses commencements, ses progrès & ses transformations.

1822 à 1824. — Nicephore Niepce obtient des images imprimées à l'encre grasse d'imprimerie avec des planches métalliques gravées par le soleil dans la chambre noire.

1834 à 1839. — Fox Talbot obtient sur papier au foyer de la chambre noire, par la réduction des sels d'argent, des images négatives, et, par le contact de ces dernières avec un autre papier sensible, sous l'action pénétrante de la lumière, des contre-images positives.

1836 à 1839. — Daguerre accuse, au moyen de la vapeur de mercure, l'image latente tracée par la lumière dans la chambre noire sur du plaqué d'argent ioduré. Il est certain qu'il avait obtenu plus tôt ces résultats, mais il les amena alors à leur perfection.

Je n'ai pas à raconter ici tous les efforts de ces hommes de génie, pendant un quart de siècle, pour atteindre leur but; ce serait faire de l'histoire intime, & je dois me renfermer dans celle des faits.

Le triomphe définitif de la photographie, c'est l'obtention d'une planche gravée par la seule action de la lumière, sans la moindre intervention de la main de l'homme, & donnant sous la presse ordinaire une épreuve à l'encre grasse. [1]

Ce problème était résolu en principe dès 1824 par l'infortuné Nicephore Niepce, qui mourut en 1833, après vingt années de recherches, découragé & emportant dans la tombe la désolante pensée d'avoir usé sa vie & compromis le patrimoine de sa famille à la poursuite d'une impossibilité. C'est par sa crainte de l'insucces que s'explique son association avec Daguerre qui, alors en 1829, n'avait certainement rien trouvé; cela ressort évidemment de leur acte d'association, où il est dit que Niepce apporte

[1] Regnault.

son invention & Daguerre une nouvelle combinaison de la chambre noire, ses talents et son industrie.

Bien que leurs recherches tendiffent au même but, la fixation de l'image de la chambre noire, leur idéal était tout différent. Auffi, dès qu'un heureux incident eut ouvert à Daguerre une nouvelle voie, il abandonna les errements de Niepce, laissa là le bitume & la morsure de la planche, l'épreuve *cliché* enfin. Tous ses efforts se tournerent vers l'obtention d'une image unique & complète.

N'eft-il pas toutefois permis de conjecturer que, sans l'affociation de Niepce avec Daguerre, la daguerréotypie n'existerait pas? L'iode qui en fait la base n'était pas dans le bagage primitif de Daguerre, et peut-être, sans Niepce, ne l'eut-il jamais connu?

A un autre point de vue, cette alliance, que l'on doit à l'habile opticien Charles Chevalier, a été doublement heureuse. La perfection de l'image daguerrienne que chacun pouvait produire dans sa merveilleuse beauté, a appelé l'attention du monde entier sur la photographie, et convié les efforts de tous à en multiplier les applications. La modefte gravure de Niepce, si elle avait été publiée en 1824, n'aurait pas eu un pareil retentiffement; peut-être aurait-elle arrêté les travaux de Daguerre & de M. Talbot, & supprimé ainfi la découverte & l'emploi des agents révélateurs qui n'étaient pas au fond des recherches de Niepce & des moyens qu'il mettait en jeu?

C'eft cependant l'action des révélateurs sur l'image latente impreffionnée par la lumière qui conftitue toute l'économie de la photographie, quelque variées que deviennent ses applications; c'eft par elle qu'on obtiendra le cliché, type générateur qui sert à multiplier directement les épreuves, ou à former les types nouveaux qui la multiplieront par d'autres modes.

LA PHOTOGRAPHIE SUR PLAQUE.

L'épreuve obtenue par Daguerre ouvre la première période de la photographie. Sortie des mains de l'inventeur avec toutes ses qualités de fineffe et de vérité, elle acquiert de l'emploi du chlorure d'or, enseigné par le savant M. Fizeau, un éclat dans les lumières et une profondeur dans les ombres qui doublent son mérite. Plus tard, d'autres expérimentateurs, MM. Claudet, de Valicourt, le baron Gros, les frères Macaire du Hâvre, viennent, au moyen de subtances accélératrices, changer en secondes ou fraƈtions de secondes les cinq à dix minutes d'expofition au soleil jusqu'alors néceffaires pour obtenir l'impreffion photogénique.

En dehors de leur double intérêt scientifique & artiftique, ces deux

progrès amènent un réfultat précieux; ils font naître l'industrie du portrait, qui s'adreffe aux affections de famille, donne naiffance elle-même à d'autres induftries qui augmentent la somme du travail général & apportent dans des milliers de ménages modeftes le pain du jour & quelquefois l'aifance.

Mais la photographie a d'autres deftinées, elle eft appelée à fournir à la science des matériaux d'étude incomparables. Comment en généraliser l'emploi avec un type unique que sa perfection même rend incopiable? de là les efforts sérieux de MM. Fizeau & le docteur Donné en France, Grove en Angleterre, pour transformer la plaque de Daguerre en planche à imprimer, efforts couronnés de succès comme réfultats scientifiques, mais reftés sans application dans la pratique, les planches gravures obtenues ne pouvant fournir qu'un tirage très-limité.

L'épreuve photographique serait donc reftée à l'état de type unique sans la découverte du savant amateur anglais, M. Fox Talbot.

LA PHOTOGRAPHIE SUR PAPIER.

Des documents certains établiffent que M. Talbot obtenait ses images photographiques sur papier dès 1834, mais ses communications ne datent pour la Société royale de Londres que de 1839, & de 1841 pour l'Académie des Sciences de Paris.

M. Talbot, moins heureux que Daguerre, n'a pas vu le Gouvernement de son pays reconnaître par une récompense nationale sa précieuse invention. Il en eft réfulté que, tandis que le Daguerréotype, entré dans le domaine public, se répandait dans le monde entier en marquant chaque jour par un nouveau progrès, la Talbotypie, dont l'inventeur s'était

réfervé l'exploitation par un brevet, reftait stationnaire ; l'émulation, ce levier puiffant, lui manquait.

« L'attention, dit M. Louis Figuier [1], était dirigée d'un autre côté, &
» l'annonce du physicien anglais ne fit en France aucune senfation
» Quelques personnes effayèrent de répéter ses procédés, mais divers
» effais infructueux firent croire que M. Talbot n'avait dit son secret
» qu'à moitié, & peu à peu la photographie sur papier tomba parmi
» nous dans un complet oubli. Seulement quelques artistes nomades,
» munis de quelques renseignements plus ou moins précis, parcou-
» raient la province, vendant aux amateurs le secret de cette nouvelle
» branche de la photographie. »

J'arrive ici à un point difficile de mon travail. Il s'agit de tracer l'historique de la propagation de la photographie sur papier à laquelle je n'ai point été étranger. J'en emprunterai le récit aux publications du temps, & particulièrement à l'ouvrage déjà cité de M. Louis Figuier, avec d'autant plus d'empreffement que ce savant m'y adreffe un reproche grave auquel je trouve ici l'occasion naturelle de répondre.

[2] « Lorsqu'un amateur de Lille, M. Blanquart-Evrard, publia, au
» commencement de l'année 1847, la description des procédés de la
» photographie sur papier, cette communication fut accueillie par les
» amateurs et les artiftes avec un véritable enthousiasme, car elle répon-
» dait à un vœu depuis longtemps formé & jusque-là refté à peu près
» stérile. On devine aisément les nombreux avantages que présentent les
» épreuves photographiques sur papier. Elles n'ont rien de ce miroitage
» désagréable qu'il eft si difficile de bannir complètement dans les épreuves
» sur métal, & qui a l'inconvénient de rompre toutes les habitudes artis-

[1] Expofition et histoire des principales découvertes scientifiques modernes T 1, page 40 Paris Langlois et Leclercq et Victor Masson 1851.

[2] Page 87

» tiques; elles présentent l'apparence ordinaire d'un dessin; une bonne
» épreuve sur papier reffemble à une sépia faite par un habile artifte;
» l'image n'eft pas simplement déposée à la surface comme dans
» les épreuves sur argent, elle se trouve formée jusqu'à une certaine
» profondeur dans la subftance du papier, ce qui affure une durée indé-
» finie et une résiftance complète au frottement; le trait n'eft point renverse
» comme dans les deffins du daguerréotype; il y eft, au contraire, par-
» faitement correct pour la ligne, c'eft-à-dire que l'objet eft reproduit
» dans sa situation absolue au moment de la pose. En outre, un deffin-
» type, une fois obtenu, il eft poffible d'en tirer un nombre indéfini de
» copies. Enfin l'énorme avantage de pouvoir subftituer une simple feuille
» de papier aux plaques métalliques d'un prix élevé, d'une détérioration
» facile, d'un poids confidérable, d'un transport incommode, l'absence
» de tout matériel embarraffant, si bien nommé *bagage daguerrien*, qui
» rendait si difficile aux voyageurs l'exécution des manœuvres photogra-
» phiques, la simplicité des opérations, le bas prix des subftances em-
» ployées, sont autant de conditions qui affurent à la photographie sur
» papier une utilité pratique véritablement sans limites.

» Il eft donc facile de comprendre l'intérêt avec lequel le monde des
» savants & des artiftes accueillit les premiers résultats de la photogra-
» phie sur papier. Le nom de M. Blanquart-Évrard, qui n'était, si nous
» ne nous trompons, qu'un marchand de draps de Lille, conquit rapi-
» dement les honneurs de la célébrité. Cependant, il se paffait là un
» fait étrange & peut-être sans exemple dans la science. Les procédés
» publiés par M. Blanquart-Évrard n'étaient, à cela près de quelques
» modifications utiles dans le manuel préparatoire, que la reproduction
» de la méthode publiée déjà depuis plus de six ans par un riche amateur
» anglais, M. Talbot. Or, dans son mémoire, M. Blanquart n'avait pas
» même prononcé le nom du premier auteur de ces recherches, & cet
» oubli singulier ne provoqua au sein de l'Académie ni ailleurs, aucune

» réclamation. M. Talbot lui-même ne prit pas la peine d'élever la voix
» pour revendiquer l'honneur de l'invention qui lui appartenait. Il se
» comporta tout-à-fait en grand seigneur : il se borna à adresser à quelques
» amis de Paris deux ou trois de ses deffins photographiques qui faisaient
» singulièrement pâlir les épreuves de M. Blanquart. »

Ma réponse sera bien simple.

Quel est le corps savant qui avait reçu les communications de M. Talbot? L'Académie des Sciences. — Quel était le correspondant de M. Talbot, le savant qui suivait avec le plus d'intérêt les travaux photographiques & qui s'en était fait le patron le plus dévoué ? François Arago.

C'eft à François Arago que je m'adreffe, c'eft lui qui préfente mes épreuves & mon mémoire à l'Académie des Sciences & qui en fait décider l'insertion *in extenso* dans son compte-rendu.

Eft-ce que ce choix de ma part peut se concilier avec une idée d'usurpation ?

Quant aux autres appréciations de M. Louis Figuier, je laiffe au rapport de l'Académie le soin d'y répondre par avance. On y verra si le souvenir de M. Talbot & de sa précieuse découverte y étaient oubliés [1].

« La Commiffion a pensé que la queftion qui lui était soumise ne
» devait pas se borner à un examen pur & simple au point de vue de
» l'art. Elle a jugé qu'elle devait étudier le procédé lui-même en l'expéri-
» mentant, afin de reconnaître le degré de certitude qu'il préfente. Elle
» a voulu s'affurer si ce procédé eft d'une manipulation affez simple
» & affez certaine pour que, sans se livrer d'une manière spéciale à l'art
» de la photographie, un artifte put obtenir facilement des épreuves,
» sinon irréprochables, du moins affez parfaites pour pouvoir en tirer
» parti.

(1) Académie des Beaux-Arts, séance du 19 juin 1847.

» Le procédé de M. Blanquart ne diffère pas senfiblement de celui de
» M. Talbot sous le rapport de la nature des subflances impreffionnables
» ni sur leurs proportions, mais il eft effentiellement différent dans les
» manipulations; le procéde de M. Blanquart a paru beaucoup plus
» certain que celui de M. Talbot aux membres de la Commiffion qui ont
» eu occafion d'expérimenter les deux, & il permet d'obtenir des effets
» que nous n'avons jamais rencontrés dans le procédé du phyficien
» anglais.

» M. Blanquart a perfectionné auffi très-notablement la fixation des
» images directes.

» Nous n'infistons pas sur la beauté de ses épreuves, puisqu'elles sont
» sous les yeux de l'Académie.

» Comme nous avons pu nous en convaincre, la préparation du
» papier & l'opération elle-même sont simples & faciles, puisque des
» élèves de M. Regnault, qui ont vu avec nous opérer M. Blanquart,
» y sont maintenant presque auffi habiles que lui.

» M. Talbot a poursuivi ses expériences avec une persévérance ex-
» trême depuis l'année 1834, & un plein succès a couronné ses efforts,
» car il a réuffi à trouver des préparations de papier qui sont auffi sen-
» sibles que les plaques de Daguerre; depuis même, les améliorations
» qu'elles ont subies et les procédés qu'il a imaginés pour fixer les épreuves,
» ne laiffent rien à défirer.

» Nous avons vu un grand nombre de belles épreuves de M. Talbot
» d'après des monuments & des objets d'art. Ces épreuves sont remar-
» quables par leur netteté, mais les portraits du même photographe
» sont loin de présenter la même perfection, ils sont très-inférieurs à
» ceux que nous a présentés M. Blanquart-Évrard & qui sont sous les
» yeux de l'Académie.

» Votre Commiffion, Meffieurs, qui vous a fait un rapport sur les
» produits photographiques sur papier de M. Blanquart-Évrard, plus

» éclairée maintenant par la présence de M. Blanquart à Paris, par les
» expériences qu'il a faites sous ses yeux, & surtout par l'affiftance que
» lui a prêtée MM. Biot & Regnault, ne craint pas de maintenir ce
» qu'elle avait avancé dans son premier rapport, que les résultats obte-
» nus par le procédé de M. Blanquart sont très-supérieurs à tout ce
» qu'elle a vu dans ce genre.

» Après les éloges que votre Commiffion croit devoir donner aux
» beaux résultats photographiques de M. Blanquart, elle doit louer encore
» le défintéreffement qu'il a montré, en mettant à la connaiffance de
» chacun les procédés qui l'ont conduit à ces résultats......... Elle
» pense donc que M. Blanquart-Evrard mérite, sous le double rapport
» du succès & du défintéreffement, les éloges & les encouragements de
» l'Académie.

» L'Académie adopte les conclufions de ce rapport.

« Signé à la minute: Hersent, président; Biot, Regnault, Auguste Dumont,
» Petitot, Debret, Le Bas, baron Desnoyers, Gatteaux, Picot, rapporteur.
» Le secrétaire perpétuel, Raoul-Rochette. »

Excusez, Meffieurs, la longueur de cette citation, & pardonnez-moi de
vous avoir si longtemps entretenu de ma personne; mais depuis longues
années vous m'avez admis dans votre sein, & j'ai cru que me justifier, c'était
ici une question de famille.

Aux avantages généraux de la photographie sur papier, si bien décrits
par la plume savante de M. Louis Figuier, il s'en joignait un autre qui
s'adreffait plus spécialement aux praticiens. C'était la poffibilité d'inter-
venir dans la coloration de l'image & par là dans son effet artiftique. Le
résultat de la plaque, on le sait, était unique & absolu; celui de la pho-
tographie sur papier pouvait varier avec les moyens d'exécution. J'avais
indiqué dès le principe comment, en sulfurant l'épreuve, on changeait
la teinte rouffe primitive en la faifant paffer au ton sepia & même au ton

noir de la gravure : c'était une des séductions de ma méthode [1], mais elle ne suffisait pas pour vaincre la résistance de tous ceux qui étaient passés maîtres dans l'art de la plaque daguerrienne. On ne quitte pas volontiers une pratique où l'on excelle. Ajoutons à cela que si l'image sur papier etait plus facile à obtenir, elle était bien infime comparée à celle de la plaque. La porosité du papier, sa fabrication, non soignée en vue d'un emploi qui n'existait pas encore, s'opposaient à la netteté des épreuves. Il en résultait pour les meilleurs esprits, & pour ses partisans même, que la photographie sur papier ne pourrait jamais remplacer la photographie sur plaque, encore moins lui être préférée.

Heureusement ils avaient compté sans le progrès qui ne se fit pas attendre. M. Niepce de Saint-Victor (le génie est l'apanage de cette famille), en substituant au papier pour l'épreuve négative, une feuille de verre couverte d'une couche d'albumine, obtenait des clichés d'une finesse & d'une pureté de lignes incomparables; Legray, en indiquant l'emploi du collodion, Archer, en formulant sa méthode pratique, M. Bingham, en la propageant, accomplissaient un nouveau progrès à l'aide de préparations tellement sensibles, qu'on pouvait désormais obtenir à la chambre noire les images des modèles en mouvement; ainsi, en quelques années, la photographie sur papier, grâce aussi aux perfectionnements des instruments d'optique à qui il serait injuste de ne pas rendre ici un légitime hommage, n'avait plus rien à envier à la plaque métallique qu'elle détrônait pour toujours.

Toutefois, malgré les avantages qu'elle présente sous le rapport de la facilité d'exécution & de la multiplication des épreuves à l'aide d'un

(1) L'expérience est venue montrer que le sulfure d'argent déposé sur un corps organique s'altérait facilement en passant à l'état de sulfate dont la couleur naturelle est le jaune, nuance que prennent tôt ou tard les épreuves sulfurées. Ce mode de coloration a été avantageusement remplacé depuis par l'emploi du chlorure d'or employé deja par M Fizeau pour la plaque daguerrienne, et dont l'application pour les épreuves sur papier a été indiquée pour la première fois par M. P. S Mathieu, dans sa brochure publiée en 1847, sous le titre d'*Auto-photographie*.

type unique, sa vulgarisation n'amena, pendant quatre ans, aucune application sérieuse. Sauf quelques rares épreuves d'amateurs représentant des sites & des monuments, qui arrivaient en petit nombre au public, la photographie ne produisait guère que des portraits, & quels portraits!.. En effet, combien peu de ceux que faisait vivre cette induſtrie, même parmi les plus habiles dans la manipulation, poſſédaient ce sentiment artiſtique qui, par le choix de l'éclairage et de la pose, sait élever à la hauteur d'un objet d'art le produit d'une opération mécanique? Encore si le faux goût du public n'était pas venu réclamer d'eux ces affreuses enluminures qui altèrent, quand elles ne le détruisent pas, le caractère de vérité qu'on doit être en droit d'exiger des reproductions héliographiques!

Ainsi donc la photographie se mouvait dans un cercle reſtreint. La Société Françaiſe de photographie se préoccupait juſtement de cette situation; elle mettait à l'étude la queſtion d'une imprimerie héliographique. C'eſt dans cette circonſtance que j'adreſſai à l'Académie des Sciences un mémoire qui fut inséré dans le compte-rendu de l'année 1851. (Tome 32, page 555).

« Jusqu'à présent, disions-nous, la photographie a été bannie du
» domaine de l'induſtrie, ses produits sont trop chers, & les procédés
» qui servent à les obtenir, trop longs & trop compliqués pour qu'on
» ait pu établir des fabriques d'épreuves, comme on établit des imprimeries
» en taille-douce ou des ateliers de lithographie.

» Dans les circonſtances présentes, on ne peut pas obtenir plus de trois
» à quatre épreuves poſitives par jour avec le même cliché, et encore
» chacune d'elles exige-t-elle un traitement de pluſieurs jours; auſſi se
» vendent-elles de cinq à six francs.

» Par le procédé que nous allons décrire, chaque cliché peut facilement
» fournir par jour deux à trois cents épreuves qui peuvent être terminées

» dans la même journée & dont le prix de revient n'eft pas plus de cinq
» à quinze centimes.

» Ainfi dans une ufine où trente ou quarante clichés fonctionneraient
» journellement, on pourrait facilement produire quatre à cinq mille
» épreuves par jour à un prix affez modéré pour que la librairie pût y
» avoir recours pour illuftrer ses publications. [1] »

Toute nouveauté, toute innovation eft fuspecte à bon droit aux esprits
sages et pratiques. Cette communication ne rencontra qu'incrédulité; des
spécimens envoyés à l'Expofition univerfelle de Londres (1851) y furent
critiqués; leurs variétés dans les effets & les colorations, faites à deffein
pour montrer les reffources du procédé, furent prises pour des infirmités
d'exécution.

Pour la seconde fois, j'allais faire la dure expérience que, pour con-
server sa tranquillité, il faut bien se garder de livrer son nom à la publicité
A propos de mon premier mémoire, un oubli irréfléchi devient un silence
coupable; ici l'énoncé d'une methode sans preuve pratique me livre aux
traits d'un spirituel critique, M. Francis Wey, qui, s'inspirant de ma
communication à l'Académie, écrivait dans *la Lumière* [2] : « Cette décou-
» verte admirable conftitue la création d'une induftrie, & l'on n'héfite pas
» à le déclarer, l'auteur d'un perfectionnement pareil serait digne d'une
» récompense nationale; car il a noblement livré son secret sans arrière-
» pensée, sans condition..... » Je me serais bien gardé de citer ces lignes
si elles n'étaient une introduction courtoife aux attaques qui vont suivre
& qu'il m'adreffait alors en parlant de la publication nouvelle de M. Piot,
l'Italie monumentale : « Je ne sais si M. Piot se pique de créer dans la
» science, d'être le père de toutes les théories et de marier la chimie aux
» beaux-arts comme le lierre à l'ormeau, il eft permis d'en douter.

[1 Compte-rendu de l'Académie des Sciences, séance du 8 avril 1851. T 32, page 555

[2 *La Lumière*. p. 99, 1851

» M. Piot produit beaucoup, promet peu, tient davantage; il nous paraît
» plus empressé de nous apporter des trésors que de nous donner des
» recettes pour en acquérir..... Il a préparé son album & il l'a annoncé
» ensuite, devançant dans la pratique l'effet des programmes de
» M. Blanquart-Évrard. » [1]

Dans la situation qui m'était faite, je ne pouvais sauvegarder mon honorabilité scientifique qu'en faisant les preuves de ma théorie. Il ne me fallait rien moins que fonder une ufine, lui affurer un travail suivi en la mettant à la dispofition des photographes & des éditeurs qui voudraient enrichir leurs publications d'illuftrations photographiques; heureufement j'eus, dans cette circonftance, la bonne fortune de trouver un ami, M. Hippolyte Fockedey, homme de goût & amateur d'art, qui confentit à confacrer des loifirs momentanés à l'établiffement dans sa charmante habitation de Loos & à la conduite d'une imprimerie photographique où nous pouvions réalifer les économies induftrielles qui découlaient du procédé.

Nous fîmes paraître alors l'Album photographique de l'Artifte & de l'Amateur: sa publication leva tous les doutes, les préventions ceffèrent & l'auteur que je viens de citer, disait :

« S'il nous était permis de penser que notre impatience, un peu scep-
» tique dans la forme, a stimulé le zèle de M. Blanquart-Evrard, sa
» publication aurait pour nous tout le charme d'une conquête...... Il
» devenait embarraffant pour nous d'avoir à statuer sur des affirmations
» auxquelles manquait la plus irrécufable de toutes, la preuve matérielle.
» ...Nous ne doutions pas, nous voulions voir....... Ce qui rendait
» l'entreprife de M. Blanquart-Evrard vraiment intéreffante, c'eft qu'il se
» glorifiait d'avoir remplacé pour le tirage des épreuves pofitives l'action
» du soleil, lente, intermittente & subordonnée à une foule d'obftacles,
» par celle des réactifs chimiques; réfoudre ce problème, c'était réaliser

[1] *La Lumière*, page 111. — 1851.

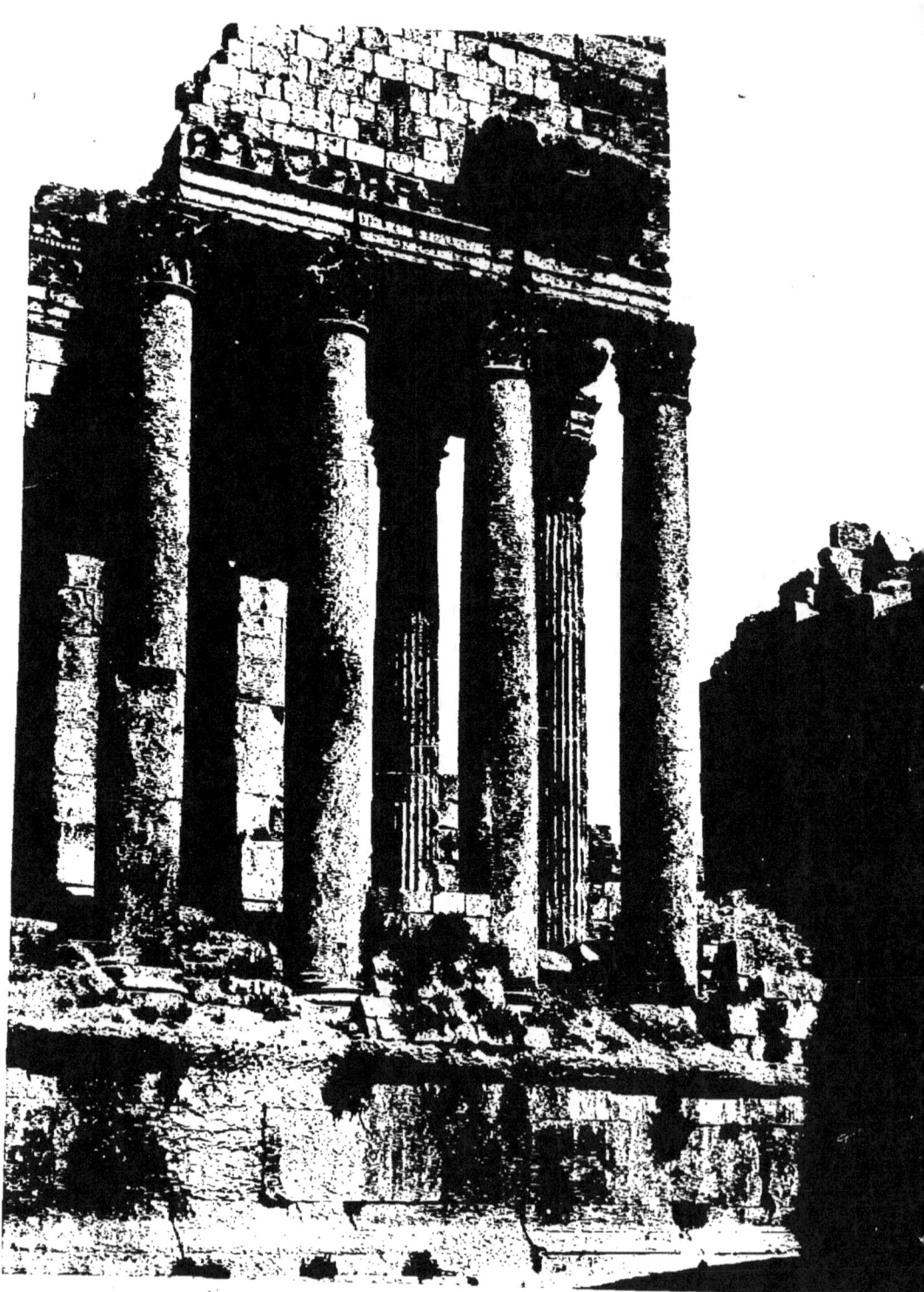

Planche 122.

SYRIE

BAALBECK (HÉLIOPOLIS)

Temple de Jupiter.

Vue prise à l'angle sud-est.

» les conditions de l'imprimerie-héliographique pour la rapidité des
» tirages. » [1]

Dès ce moment, en effet, la photographie était en mesure de fournir même aux exigences des publications hebdomadaires.

Elle ne tarda pas à trouver bientôt une de ses plus utiles applications. L'un des brillants écrivans de la jeune preffe, poète, hiftorien et par fantaifie photographe, M. Maxime Du Camp, venait de rapporter deux cents deffins pris à Jérusalem dans la terre sainte, en Syrie, en Égypte et en Nubie, deux cents deffins tracés par le soleil du bon Dieu, dans ces déserts où le paffé parle encore par la voix des ruines, comme dit Châteaubriand; deux cents révélations étranges et précifes de ces contrées que nous ne connaiffons pas ou que nous connaiffons mal. *(Francis Wey)*.

Sollicité d'en faire jouir le public, il en confie la reproduction à l'imprimerie photographique de Lille, et, les accompagnant de savantes notices hiftoriques et archéologiques qui, à elles seules, conftitueraient un ouvrage important, il les publie avec le concours de la maifon Gide & Baudry de Paris.

Son livre, cet incunable de la photographie, comme diraient les bibliophiles, eft maintenant complètement épuifé un des vingt exemplaires auxquels avait souscrit le Ministère a été donné à la bibliothèque de Lille, & l'on peut y constater l'inaltérabilité & l'homogénéité du ton des épreuves, qualités précieufes pour une publication de ce genre. [2]

L'élan donné eft bientôt suivi. M. Benjamin Deleffert, cet amateur eclairé dont la mort récente eft un deuil pour la photographie, n'hésite pas à se faire lui-même son éditeur. Il reproduit, par des moyens analogues, les gravures de Marc Antoine & d'Albert Durer; puis enfuite viennent MM. Biffon frères, qui donnent, par les procédés anciens, des fac-similés des eaux fortes de Rembrandt.

(1) *La Lumière*, page 130. — 1851.

(2) Elles résultaient de ce que l'image était une combinaison d'argent et d'acide gallique.

C'eſt ainſi que la photographie était entrée réſolument dans sa voie sérieuſe.

A cette occaſion, un spirituel savant de l'Institut, enfant de notre cité & que notre Société a l'honneur de compter parmi ses membres, M. de Saulcy, publiait, dans *le Constitutionnel*, une lettre qui caractérise bien la nature des services que les publications photographiques pouvaient rendre à la science. En raison du double intérêt qu'elle a pour nous, je vais en transcrire quelques paſſages.

« Je voudrais, à propos d'une publication remarquable, eſſayer de
» montrer quels secours la science peut recevoir de la photographie.
» Il y a aujourd'hui quatre ans que je rentrais en France après un
» long & pénible voyage en Syrie & en Paleſtine, rapportant une moiſſon
» de faits nouveaux que j'avais la bonhomie de regarder comme devant
» m'attirer quelque peu la reconnaiſſance du monde officiel des savants.
» Quelle illusion, bon Dieu! je venais résolument déranger des théories
» toutes faites, lourdement élaborées du fond d'un bon fauteuil, à coup
» de bouquins & à grand renfort d'imagination, bonnes enfin à reſter
» au fond du cabinet qui les avait vu naître. Avec un peu plus d'expé-
» rience, j'aurais deviné que j'allais infailliblement attirer sur ma tête
» plus d'anathèmes que de remerciements; auſſi n'eſt-ce plus aujourd'hui
» que je commettrais de pareils actes de simplicité. Donc, au retour, je
» fus rudement aſſailli de sarcasmes & de démentis, & les brevets
» d'ignorance me furent décernés avec enthouſiasme. J'avais rapporté
» des deſſins & des cartes sur lesquels je fondais de grandes espérances
» de prosélytisme; peu s'en fallut que l'on n'imprimât que cartes &
» deſſins étaient sortis de toutes pièces de mon imagination. J'avoue,
» en toute humilité, que jamais de ma vie je n'ai enragé d'auſſi bon
» cœur. Mais je devais tôt ou tard avoir mon tour, & la photographie
» aidant, ceux qui se montraient les plus ardents contre mes aſſertions
» devaient quelque jour se heurter contre des faits d'une brutalité telle

» qu'une fois ces faits conftatés, il ne leur refterait plus qu'à faire le
» plongeon, ou à fermer les yeux afin de se dispenser de voir. »

» Aujourd'hui, ce moment eft arrivé ; M. Auguste Salzmann, frappé
» de mon opiniâtreté à soutenir que j'avais bien vu les faits que l'on me
» conteftait, s'eft chargé d'aller vérifier sur place toutes mes affertions, à
» l'aide d'un deffinateur, fort habile en vérité, & dont il serait difficile
» de suspecter la bonne foi, c'eft-à-dire du soleil, qui n'a d'autre parti
» pris que celui de reproduire ce qui eft. Six mois durant, le courageux
» artifte a péniblement poursuivi son œuvre, & au bout de ce temps,
» il rapportait un portefeuille riche de plus de deux cents magnifiques
» planches, réuniffant tous les éléments de la queftion que j'avais soule-
» vée, en soutenant que Jérusalem contenait un très-grand nombre de
» fragments antiques datant de l'époque du royaume de Juda & remon-
» tant jusqu'à Salomon, sinon jusqu'à David lui-même.

» Et qu'on me paffe une petite satisfaction d'amour-propre : Tout ce
» que j'avais apporté de deffins eft regardé aujourd'hui comme étant
» d'une exactitude respectable; c'eft bien quelque chose; mais ce qui
» vaut beaucoup mieux encore, c'eft qu'un grand nombre d'hommes
» compétents sont maintenant de mon avis & regardent, comme désor-
» mais démontrées, les vérités que j'avais entrevues dans l'hiftoire de
» l'art judaïque. »

Après avoir fait l'énumération des planches les plus remarquables de la collection, M. de Saulcy ajoute :

« Je citerai spécialement le Tombeau des Juges, puis une autre exca-
» vation sépulcrale qui était magnifique & dont M. Salzmann a eu le
» bonheur de faire la découverte, tout simplement parce qu'elle etait à
» une demi-lieue, ni plus ni moins, de Jérusalem, ce qui prouve que
» tout n'eft pas dit encore sur les reftes d'une ville dont les voyageurs
» ordinaires, parfois un peu craintifs, s'éloignent rarement dans la
» crainte de faire quelques mauvaises rencontres.

» Je sais par expérience que les promenades en ce pays ne sont pas
» d'une sécurité absolue, mais ce que je sais auffi, c'eft qu'avec un peu
» de résolution appuyée d'une bonne paire de piftolets dont on a garni
» ses poches, on peut aller partout. Les Bedouins sont généralement
» plus friands de piaftres que de balles; tout confifte à offrir les unes &
» à donner les autres en temps opportun. Avec ce procédé bien simple,
» on en conviendra, il n'y a pas autour de Jérusalem un seul point
» inacceffible. M. Salzmann, qui le savait à merveille, a fréquemment
» usé de ma recette; auffi lui devons-nous la plus précieuse collection
» scientifique qui se puiffe imaginer [1]. »

Quelqu'avantage que préfentaffent les procédés de l'imprimerie photographique sous le rapport de la rapidité des tirages & de la solidité des épreuves, on ne pouvait se diffimuler qu'il y avait, sous ce double rapport, un progrès plus grand, plus réel à atteindre : c'était de convertir l'épreuve négative en planche gravée dont on pourrait tirer des épreuves à l'encre graffe d'imprimerie.

Le problème théorique de la gravure photographique avait été, comme je l'ai dit, résolu en 1824, par le plus intéreffant de nos inventeurs, Nicephore Niepce, et, chose bien touchante & dont l'histoire lui tiendra compte à son éternel honneur, c'eft que c'eft à sa pensée & à sa méthode qu'il faut revenir pour entrer dans la voie du progrès définitif.

Daguerre le laiffe dans l'ombre, l'épanouiffement de la découverte de M. Talbot l'y enfonce davantage jufqu'au jour où, après avoir expérimenté les richeffes & les infirmités de l'impreffion photogénique, on en vient à reconnaître que le véritable terrain sur lequel doit se placer la photographie eft celui sur lequel l'avait établi Nicephore Niepce.

[1] *Jérusalem.* — Étude et reproduction photographique des monuments de la ville sainte, depuis l'époque judaïque jusqu'à nos jours, par Aug Salzmann, 180 planches in-folio de l'imprimerie photographique de Blanquart-Evrard, à Lille — Paris, Gide et Baudry, éditeurs.

Sa découverte repofait sur la propriété qu'a le bitume de Judée d'être insoluble lorsqu'il a été oxygéné par la lumière..... Partant de ce principe, l'image qu'il obtenait à la chambre noire, sur une couche de bitume, s'y trouvait en quelque sorte solidifiée. Il diffolvait les parties du bitume non impreffionnées, et le métal qu'elles laiffaient à nu était enfuite profondément creufé par les acides à la manière des gravures à l'eau forte. Il obtenait ainfi une véritable planche gravée.

On le voit, l'invention de Niepce était complète, seulement, suivant la loi la plus commune des découvertes, son résultat était encore à l'état rudimentaire. J'ai dit comment le défir d'en hâter la perfection amena son affociation avec Daguerre, dont il appréciait l'habileté artiftique & qu'il croyait plus avancé qu'il ne l'était en effet dans la voie des découvertes photographiques; je ne reviendrai pas sur cette trifte page de son hiftoire.

En 1852, après trente ans d'oubli, le souvenir de Nicephore Niepce se réveille. MM. Barreswil, Davanne, Lerebours, Lemercier (deux savants chimiftes, un habile opticien & l'imprimeur lithographe le plus confidérable de France, que l'on eft toujours sûr de rencontrer lorsqu'il y a un progrès à réalifer, duffent ses propres intérêts en souffrir) mettent en commun leurs efforts; ils remplacent la planche métallique de Niepce par la pierre lithographique grenée. Dans ce procédé, dit M. Davanne, « La pierre recouverte d'une solution de bitume de Judée dans l'éther,
» eft lavée avec le même diffolvant après avoir reçu l'impreffion lumi-
» neufe sous un négatif. Elle eft enfuite acidulée, gommée & encrée;
» l'encre prend partout où le bitume, devenu insoluble sous l'action de
» la lumière, forme réferve & a empêché l'action de l'acide. »

Malgré la beauté des réfultats, que vous pouvez reconnaître par les épreuves que je vous soumets, cette première photo-lithographie n'eut pas la chance d'être appréciée. Toujours eft-il qu'elle fût abandonnée par ses inventeurs, sans doute par la difficulté de réuffir les planches dont la

tirage en bonnes épreuves était affez borné ; heureusement elle devait nous revenir par d'autres moyens d'une pratique plus facile & partant plus induftrielle.

L'année suivante (1853), M. Niepce de Saint-Victor, pourfuivant le même but par une autre voie, recourait lui auffi aux procédés de son oncle Nicephore. Au moyen d'ingénieufes & nouvelles combinaifons, il obtenait sur cuivre ou sur acier des couches de bitume beaucoup plus senfibles ; puis après une première morfure, il donnait à sa planche, en la saupoudrant de réfine à la manière des graveurs, le grené néceffaire à l'obtention des demi-teintes qui manquaient aux résultats de son oncle ; apres quoi il continuait les morfures. Malheureufement sa planche ne pouvait se paffer des retouches d'un graveur habile, ce qui lui enlevait son intérêt exclufivement photographique, et, par l'élévation de son prix de revient, la mettait en dehors des applications induftrielles.

Vers la fin de l'année précédente, M. Talbot, le célèbre inventeur de la photographie sur papier, penfant auffi que la multiplication des images par le tirage à l'encre graffe était la solution définitive du problème photographique, entrait dans le même ordre de recherches en reprenant l'emploi des bichromates, à l'aide desquels en 1839 Mongo Ponton faisait sur papier, par le simple décalque, des reproductions d'images. Il utilifait l'infolubilité que l'acide chromique, dégagé par la décompofition des bichromates sous l'action de la lumière, communique aux matières gélatineufes, pour obtenir sur des plaques d'acier, par la morfure des perchlorures de fer ou de platine, des gravures d'une exceffive fineffe mais bornées au simple trait, le manque de grené ne permettant pas le modelé.

En 1854, MM. Baldus & Nègre, tous deux peintres & photographes des plus habiles, tiraient, de l'emploi du bitume de Judée, des réfultats déjà très-beaux, soit pour la gravure en creux, soit pour la gravure en relief. Le grain de la planche, si difficile à reproduire, était obtenu par

M. Négre, avec une supériorité incomparable, par un moyen galvanique qui confiftait à dépofer sur la couche de bitume un réfeau d'or qui faisait obftacle à la morfure uniforme de l'acide.

Le premier mode de photo-lithographie, qui était bafé sur l'emploi du bitume de Judée, avait été, comme je l'ai dit, abandonné dans la pratique par ses savants inventeurs. Il était réfervé à M. Poitevin d'en trouver en 1855 un autre qui simplifiait la production de la planche & donnait un tirage plus facile & plus abondant; son procédé repofait sur l'observation qu'il avait faite, que l'encre lithographique refte sans adhérence sur les parties de la couche bichromatée qui n'eft pas infolubilisée par la lumière. Partant de ce principe, il couvrait d'une couche d'albumine mélangée de bichromate de potaffe, une pierre lithographique grenée, puis, après defficcation complète, il l'expofait à la lumière sous le contact d'une épreuve négative; il paffait alors sur la surface le rouleau d'imprimerie empreint d'une encre compofée de savon que les lithographes appellent encre de report. Il en réfultait un phénomène singulier & jufqu'alors sans précédent, c'eft que l'encre se fixait seulement sur l'image latente produite par la lumière, image qui confervait toutes ses fineffes malgré les lavages succeffifs employés pour débarraffer la pierre de l'encre en excès qui ne la conftituait pas; la pierre alors était livrée au traitement ordinaire de la lithographie, comme si l'image avait été produite par le crayon du deffinateur.

Je dois à la libéralité de M. Lemercier, ceffionnaire du brevet Poitevin, de pouvoir mettre sous vos yeux une des sept cents épreuves provenant toutes d'une même pierre. Elle vous permettra de juger le mérite du procédé.

Mais là ne se bornaient pas les travaux de l'infatigable M. Poitevin. Il indiquait en même temps le moyen d'obtenir des planches en cuivre gravées, soit en creux pour l'imprimerie en taille-douce, soit en relief pour

l'imprimerie typographique ; ce moyen ingénieux découlait de l'obfervation suivante :

Lorfqu'une couche de gélatine mélangée de bichromate alcalin a été impreffionnée par la lumière fous le contact d'une épreuve photographique & qu'on la dépofe dans l'eau froide, les parties folarisées restent imperméables, tandis que celles qui ont été inégalement fouftraites à l'impreffion lumineufe, se gonflent plus ou moins selon qu'elles en ont été plus ou moins préfervées. Il en réfulte un cliché donnant des moulages dont on tire, par la galvanoplaftie, des planches en relief ou en creux, selon la nature pofitive ou négative de l'épreuve qui a servi de type.

Pendant qu'en France M. Poitevin prenait pour sa gravure métallique un brevet qu'il abandonna plus tard généreusement au public, M. Pretsch conftitituait à Londres une société commerciale pour l'exploitation d'un procédé de gravure photographique bafé également sur l'action de la lumière sur la gélatine bichromatée ; seulement, à l'inverse de ce que faisait M. Poitevin, il employait l'eau chaude, qui, diffolvant la gélatine non influencée par la lumière, laiffait en relief les parties folarisées qui donnaient alors le cliché servant au moulage.

Les deux procédés, on le voit, repofaient sur la même bafe. Une queftion de priorité s'éleva entre les deux inventeurs. M. Pretfch arguait de sa prife de brevet antérieure de quelques semaines à celle de M. Poitevin ; néanmoins la Commiffion inftituée pour décerner le prix de Luynes formulait ainfi son opinion sur la queftion par l'organe de son savant rapporteur, M. Davanne : « Ce n'eft pas, en effet, l'infcription plus ou
» moins hâtive d'une idée qui fait l'inventeur ; pour conférer ce titre, il
» faut que l'idée nouvelle devienne féconde & porte au moins en partie
» les fruits qu'elle faifait efpérer. Auffi les droits de M. Poitevin ne pou-
» vaient être effacés par ceux de M. Pretfch. »

Je laiffe à M. Davanne la refponfabilité de sa théorie.

A la même époque MM. Mente, Dufrenne, & surtout MM. Rouffeau

& Muſſon, par des procédés qui leur sont particuliers, tiraient de la propriété du mélange du bichromate aux matières organiques des applications à la photo-lithographie & à la gravure métallique, qui, malgré leur mérite, ne semblent pas avoir amené un progrès nouveau.

Au commencement de 1855, MM. Garnier & Salmon avaient communiqué à l'Académie des Sciences un procédé singulièrement ingénieux. Je ne puis mieux faire que d'en emprunter la deſcription au rapport déjà cité de M. Davanne :

« 1° Si on prend une planche de laiton, qu'on l'expoſe aux vapeurs
» d'iode à l'abri de la lumière & qu'on paſſe sur cette planche une touffe
» de coton garnie de globules de mercure, la plaque s'amalgamera
» auſſitôt ; elle refuſera au contraire de s'amalgamer si elle a préalable-
» ment reçu l'influence de la lumière ;

» 2° Si on paſſe sur une lame de laiton amalgamée par places un rou-
» leau d'encre graſſe, le mercure, agiſſant comme l'eau, repouſſe l'encre,
» tandis que celle-ci se fixe partout où il n'y a pas de mercure.

» Etant donc donnée une plaque de laiton iodurée, on l'expoſe sous
» une épreuve photographique poſitive ; les parties correspondant aux
» clairs de l'épreuve refuseront de s'amalgamer ; celles, au contraire, qui
» correspondent aux parties opaques se deſſineront par le blanc de l'amal-
» game. Paſſez sur cette planche un rouleau à l'encre graſſe, le mercure
» repouſſe l'encre qui ne prend que sur les parties influencées par la
» lumière, et fait par conſéquent une épreuve inverse du modèle. Cette
» encre graſſe forme en même temps une réserve, & on peut faire mordre
» toutes les parties non réſervées au moyen d'une solution de nitrate
» d'argent. En se contentant de cette première morſure, on obtient une
» épreuve en taille-douce semblable au modèle ; il suffit d'enlever l'encre
» graſſe, & l'on peut imprimer ; mais on peut auſſi en faire une planche
» lithographique en faiſant suivre immédiatement cette première morſure
» & sans enlever l'encre graſſe, d'un dépôt de fer galvanique. Le dépôt

» de fer une fois opéré là où était primitivement l'amalgame, on enlève
» l'encre graſſe formant réſerve, le laiton mis à nu est ioduré & immé-
» diatement mercuré ; le mercure ne prend pas sur le fer et prend sur le
» laiton ioduré, & si on paſſe le rouleau, on peut tirer des épreuves,
» l'encre s'attachant aux parties ferrées et ne prenant pas, au contraire,
» sur les parties amalgamées. Pour faire la typographie, au lieu de faire
» galvaniquement un dépôt de fer, on doit opérer un dépôt d'or, puis,
» au moyen d'un acide, creuser les parties non dorées jusqu'à relief
» suffisant. »

Il me reſterait bien d'autres travaux à signaler si je m'étais conſtitue
l'historien officiel de la photographie; mais il ne s'agit ici que d'une causerie,
& j'ai dû me borner à indiquer sommairement les méthodes qui ont fait
étape dans la marche progreſſive de la transformation de l'épreuve
poſitive.

C'eſt en 1856 que M. le duc de Luynes[1], dont les arts et les sciences
pleurent encore la mort récente, inſtituait un prix de 8,000 francs pour
hâter le moment tant déſiré, où les procédés de l'imprimerie permettront
de reproduire les merveilles de la photographie sans l'intervention, dans
le deſſin, de la main de l'homme.

Le concours ouvert le 29 juin 1856 devait être clos le 1er juillet 1859.
c'eſt-à-dire après un eſpace de trois années.

Il était naturel de penſer, d'après les progrès déjà réaliſés, que les trois
années ne s'écouleraient pas sans que le problème ne reçût une com-
plète solution. La Société Française de photographie, conſtituée juge du
concours, partageait les illuſions du généreux fondateur ; mais l'expé-

(1) M. de Luynes étendait à tout son initiative intelligente, membre de l'Assemblee législative, il
avait eu le projet d'appliquer l'imprimerie photographique à la confection des catalogues de la biblio-
thèque nationale C'était le moyen de donner les titres des ouvrages avec une exactitude infaillible.

L idée était grande et il m'avait fait l honneur de me consulter sur sa réalisation et de me demander
des essais, lorsqu'un mouvement politique l éloigna de la Commission où la question aurait dû se
resoudre, et il n'y fut pas donne suite.

rience, cette dure enseigneuse qui diffipe impitoyablement tous les mirages, a prouvé que le concours, au lieu de hâter la marche du progrès, l'avait, sinon paralyfée, tout au moins confidérablement ralentie.

En effet, au 1er juillet 1859, la Commiffion annonce que, les réfultats qui lui sont préfentés n'étant pas affez complets pour qu'il y ait lieu de decerner le prix, elle proroge le concours jufqu'au 1er avril 1864.

Enfin en 1864 le jury déclare le concours fermé; mais les résultats nouveaux lui paraiffent sans doute si peu concluants, qu'il met trois nouvelles années à formuler ses conclufions, pour « examiner, dit-il,
» les résultats que les divers procédés ont amenés depuis la fermeture
» du concours, soit entre les mains des concurrents, soit même entre
» des mains étrangères. »

Puis M. Poitevin est déclaré « avoir complètement réalisé les condi-
» tions posées par M. le duc de Luynes. En effet, par son procédé d'im-
» preffion à l'encre graffe, qui eft la lithographie, il produit facilement
» sans retouches, de manière à laiffer toute garantie d'authenticité, une
» épreuve photographique quelconque & à tel nombre d'exemplaires
» qu'il peut être néceffaire pour mettre à la portée de chacun les docu-
» ments utiles aux arts et aux sciences. »

En conséquence la Commiffion décide, par un vote unanime, que le prix de 8,000 francs fondé par M. le duc de Luynes sera décerne à M. Poitevin.

Certes il l'avait bien gagné; mais le procédé vainqueur en 1867 était déjà publié et breveté par lui en 1855, un an avant l'ouverture du concours.

Qu'il me soit permis de développer à ce sujet une opinion qui m'eft personnelle.

Il y a, selon moi, deux choses qui, dans certaines circonftances données, paralysent singulièrement le progrès : les brevets d'invention & les concours. Affurément, rien de plus légitime que le brevet d'invention;

il crée une sorte de patrimoine au travailleur ; mais s'il conserve des intérêts respectables, il arrête les efforts qui pourraient être tentés dans la même voie & suspend le développement complet d'une application qui, parfois, n'a été qu'entrevue par le poffeffeur du brevet ou qui dépaffe la mesure de ses moyens d'exécution.

Quant aux concours, ils ont pour premier effet d'arrêter l'échange des idées, ils font le silence où régnait le bruit du travail, ils reffuscitent enfin la déplorable doctrine du *chacun pour soi*.

Lorsqu'ils viennent appeler les efforts sur une queftion neuve, hardie, qui n'était pas dans les esprits et qu'ils lui créent ainsi une solution, alors ils atteignent le véritable but des concours; mais il en eft rarement ainsi : la plupart d'entr'eux sont ouverts sur des queftions déjà à l'étude, & cela, soit dit en paffant, sert merveilleusement à leur affurer des lauréats Qu'en résulte-t-il? Si le concours eft à court terme, les aspirants nouveaux, se sachant devancés, reculent devant la lutte; s'il eft à longue échéance, l'inégalité des conditions entre les concurrents eft encore plus sensible. Il faut non-seulement une foi robufte, mais encore des reffources matérielles affurées pour fournir une course de longue haleine. On ne peut dire alors que le concours s'adreffe à tous, puisqu'il n'y a que les privilégiés qui peuvent entrer en lice.

Ils sont plus nombreux qu'on ne le pense ces déshérités de la fortune, qui euffent été des hommes de génie, si un dernier écu ne leur avait manqué.

Vous seriez bien surpris, si je vous apprenais maintenant que la photo-lithographie, que je vous disais tout-à-l'heure être née en 1852 des efforts réunis de quatre hommes de science, avait vu le jour dix ans plus tôt dans la mansarde d'un modefte travailleur, et cependant je vous en apporte ici la preuve inconteftable, la preuve *de visu*, comme disent les légistes. J'invoque à ce sujet le témoignage d'une de nos notabilités littéraires, M. Erneft Lacan, rédacteur ordinaire du *Moniteur*.

Voici ce qu'il écrivait dans le journal *la Lumière* il y a bientôt quinze ans (2 décembre 1854).

..... Lorsque parut le Daguerréotype, un modefte ouvrier lithographe, M. Zurcher, artifte de cœur, se paffionna pour la brillante découverte qui était deftinée à faire une si grande révolution dans les arts. Ne pouvant se procurer les appareils nécessaires, il s'affocia avec un artifte plus heureux que lui, & tous deux travaillèrent avec enthoufiafme Bientôt l'intelligent ouvrier fut familiarifé avec les opérations photographiques ; alors une idée se préfenta à son efprit : celle de soumettre la pierre lithographique au travail merveilleux de la lumière.

On fait ce qu'une pareille idée, quand elle a germé dans l'imagination d'un homme, y prend de force & d'afcendant. Elle y règne bientôt en maîtreffe abfolue. Elle exclut toute autre penfée ; elle ne laiffe plus à l'efprit ni trève ni repos, les moindres succès l'encouragent ; les plus grands défappointements l'excitent ; comme la fièvre, elle décuple les forces, elle fait réaliser des prodiges.

L'hiftoire des premières années que M. Zurcher confacra à la réalifation de son idée, eft d'autant plus touchante que, n'ayant abfolument que son travail pour vivre & foutenir sa famille, il ne pouvait confacrer à ses recherches que les heures de repos & le peu d'argent qu'il économifait en se privant.

Toujours eft-il que ses efforts portèrent leur fruit. Il y a près de douze ans (en 1842), il reproduifait sur pierre lithographique, par la lumière, des gravures, des deffins provenant de livres illuftrés. Nous avons vu les premiers effais : leur date nous a été affirmée par plufieurs perfonnes qui connaiffaient, dès cette époque, les travaux de M. Zurcher, et dont nous pourrions citer les noms. Ces épreuves nous ont vivement frappé. Elles prouvent que, dès cette époque, la photographie sur pierre pouvait donner d'importants réfultats. Des deffins de Gavarni, des gravures sur bois ont été reproduits d'une manière très-satisfaifante. Les lignes ont de la pureté, les noirs sont vigoureux sans empâtements.

C'eft en se servant de l'original même qu'il applique sur la pierre préparée comme un cliché, et en expofant le tout à l'action des rayons lumineux, que M. Zurcher obtient ces épreuves ; pourtant il était parvenu à opérer dans la chambre noire. L'effai que nous avons vu et qui manque, il est vrai, de demi-teintes, montre, malgré son imperfection, la poffibilité d'arriver à un réfultat plus complet. Ce fait a une grande importance, on fait ce que peuvent produire aujourd'hui des procédés photographiques qui, dans l'origine, ne donnaient que des blancs et des noirs, des lumières et des ombres.

Encore quelque temps, et l'invention de M. Zurcher serait devenue une des plus belles applications de la photographie. Mais les expériences sont coûteuses, & c'eft bien peu de chose que les économies de temps et d'argent qu'un simple ouvrier peut faire, surtout quand il a autour de lui une famille dont la vie dépend de son salaire; auffi arriva-t-il un jour où l'inventeur, découragé, laissa là ses recherches & ses efpérances, pour confacrer avec réfignation toutes ses heures au rude travail de l'atelier.

C'eft avec un sentiment de tristeffe que nous expofons ce dénoûment, hélas! si fréquent dans l'hiftoire des inventions. D'autres chercheurs sont venus avec leur talent, leur expérience, leurs sacrifices; plus heureux que l'humble ouvrier, n'étant pas arrêtés par les impoffibilités que sa position lui créait, ils ont pu faire connaître leurs recherches, en répandre les résultats et ajouter la photo-lithographie à la lifte déjà si remplie des inventions nouvelles. Leurs noms refteront attachés à cette belle application de la photographie, on leur rendra le tribut de reconnaiffance qu'ils méritent; quant au modefte lithographe, ses travaux seront oubliés & son nom reftera inconnu.

Ému d'une pareille situation, j'ai cherché & j'ai eu le bonheur de retrouver dans les ateliers de Paris cet inventeur inconnu. J'eus quelque peine à ranimer son courage et à le décider à tirer de ses pierres lithographiques sept cents épreuves que je mets sous vos yeux & qui, si vous m'approuvez, figureront dans nos Mémoires & préserveront de l'oubli le nom de Zurcher & le souvenir de ses nobles efforts.

M. Zurcher m'écrivait le 27 mars dernier :

« Puisqu'il le faut, je vais me remettre à l'œuvre, je ne serais pas
» digne de l'intérêt que vous me portez, s'il ne ravivait pas mon activité
» eteinte. Je vais donc faire tous mes efforts pour vous satisfaire ; si je n'y
» réuffiffais pas, soyez certain qu'il n'y aurait rien de ma faute, mais de
» celle d'un travail ingrat pour lequel j'ai en vain dépenfé des années de
» recherches & une activité fiévreufe, bercé par l'espoir d'atteindre la
» perfection. J'ai trop cru à des réfultats trompeurs ; éclairé par l'expé-
» rience, je me suis arrêté, épuifé devant des obftacles que j'ai cru invin-
» cibles ; auffi il faut tout le courage que vous m'inspirez pour que je me

Voyons! pour aller à Tivoli ce soir, il faudrait d'abord payer au greffe dix-huit mille cinq cents francs pour le capital, et cinq cent vingt-neuf francs cinquante centimes de frais... et encore, non (je suis bête!). Tivoli coûte trois francs d'entrée, et ça n'a pas quarante-deux sous.

Par Gavarni. Gravé par Caq.

» décide à reprendre un travail qui ne m'a produit que des tourments.
» Quant à la question d'argent, je suis, Monfieur, on ne peut plus
» senfible à vos offres délicates, mais je ne saurais rien accepter avant
» d'avoir atteint mon but; si j'échouais, ce serait un dernier sacrifice à
» ma mauvaife étoile. »

Voilà en quels termes touchants j'apprenais que j'avais vaincu sa réfiftance. L'homme s'y eft peint tout entier.

Mais revenons bien vite à l'année 1864.

Après la fermeture des concours, la parole semble être rendue aux chercheurs, c'eft à qui déformais arrivera le premier pour signaler un progrès; à la rivalité a succédé l'émulation.

C'est alors que nous voyons paraître avec leurs épreuves admirables dont j'ai tenu à vous offrir des spécimens, MM. Amand Durand, Baldus, Pinel Perchardière, Tessié du Motay et Mareschal de Metz, Drivet, Woodbury.

L'Expofition univerfelle de 1867 inaugurait d'une manière éclatante la gravure héliographique en décernant le grand prix de photographie à M. Garnier, dont l'épreuve gravée était reconnue plus belle que l'épreuve chimique provenant du cliché qui avait servi de type à toutes deux; ainfi, à quelques semaines de distance, deux jurys, celui du concours de Luynes & celui de l'Expofition univerfelle, retrouvant en présence les mêmes compétiteurs, prenaient des décifions différentes; le premier couronnait une méthode féconde en applications, le second récompenfait un produit, un chef-d'œuvre.

De même que l'Expofition internationale de 1855 avait vu la dernière expreffion du progrès de l'épreuve de Daguerre sur plaque d'argent, celle de 1867 voyait briller de ses dernières lueurs l'épreuve obtenue chimiquement sur papier par Talbot; plus de six cents photographes étaient

accourus de toutes les parties du monde à cette lutte pacifique, apportant à l'envie des résultats brillants d'un éclat qui, pareil à celui d'un météore, mais aussi, peut-être, paffager comme lui, semblait ne pouvoir être jamais surpassé.

Pour enrichir nos archives d'un spécimen inconteftable de la perfection où l'épreuve photographique aux sels métalliques eft arrivée de nos jours, j'ai demandé à l'éditeur le plus éminent de Paris, un tirage à sept cents épreuves pris dans sa splendide publication : le Musée Goupil. Ce sera pour nos suceffeurs une pièce hiftorique de quelque intérêt.

J'aurais défiré pouvoir placer à côté d'elle son heureufe rivale, la gravure primée de M. Garnier; sa dimenfion y faifait obftacle. Je la remplace par une petite épreuve stéréofcopique du même inventeur, où le point extrême de la difficulté : l'obtention du modelé dans le clair obfcur, eft surmonté très-heureufement. La fineffe des sept cents épreuves, toutes provenant de la même planche, prouve que la gravure photographique n'eft plus à l'état de promeffe, ni comme produit artiftique, ni comme produit induftriel.

Voyons maintenant ce que la photographie peut donner dans l'intérêt de l'art & de la science. Comme imitation de la gravure en taille-douce, je mets sous vos yeux le fac-similé à l'encre graffe d'une gravure de Marc-Antoine Raimondi, exécutée par mon ami M. Baldus; eft-il poffible d'imaginer une identité plus complète que celle qui exifte entre l'épreuve de la planche gravée photographiquement par Baldus & celle de la planche qui a été burinée par Marc-Antoine ? Comme reproduction d'objets en relief, voici la réduction d'une statue obtenue par Baldus par la photo-gravure. L'épreuve, tirée à l'encre d'imprimerie, a toute la perfection d'une épreuve chimique. Nouveau témoignage de ce que j'avançais tout-à-l'heure, que la gravure héliogragraphique eft déformais une conquête affurée.

Dans les travaux hiftoriques ou scientifiques, l'authenticité incontes-

LA GRANDE SŒUR

VUE DE LA GALERIE DES BEAUX ARTS
Crystal Palace (Sydenham)

PHOTOGRAVURE D'APRÈS NATURE, PROCÉDÉ H. GARNIER

LA FORCE

A noz treschi' et tresame frere le duc de
Bourgoingne, conte de Flandres, dartois
et de Bourgoingne etc.

De par le Regent le Royaume Dauphin de Vienne Duc
de Berry et de Touraine et conte de poictou

Treschier et ame frere pour ce que nous savons que estes desirant de savoir de nos estat nous vous faisons
savoir que a journ duy de la fesson de cestes nous estions en bonne prosperite de noz personne, graces a celluy qui ce nous octroie
par son plaisir. Desirans semblablement savoir du vre que pour tel comme vous le desirez, et que nous meisme
le voudriens. Treschier et tresame frere nous avons ditt et declairé bien a plain nre entencion sur plus-
ieurs choses qui se pouoient toucher le bien de pnoys de nous, de sa seigneurie et de vous. A nre bien ame cheu-
alier messire Renier par lequel en ez pleinem't par devers vous, et ce mesmes luy avons chargié vous dire et expo-
ser et vous prions que a cellui messire Renier vous vueilliez oyr et croire, et a luy adiouxf foy en ce que vous
dira de nre part comme se nous mesmes le vous disions. Et sur ce nous escrive et faites savoir se aucunes
choses y sont pour fere et que verrons convenir au bien de pnoys de sa seigneurie, et de vous puismes ainsi
que nous y avons bien le vouloir. Treschier et tresame tresga' plaise soit hore de vous escript en nre chastel de
loches le xx.e jour d'octobre.

Charles

Alion

VUE DU BAPTISTERE LOUIS XIII

PALAIS DE FONTAINEBLEAU

Photogravure en relief. Procédé H. Garnier.
Dujardin frères. — Paris.

table de la reproduction d'un document eft sa qualité la plus précieufe. Voici qu'avec la vérité d'un trompe-l'œil & la sincérité d'un miroir, la photographie vient multiplier la copie. En ma qualité de membre indigne de la Commiffion hiftorique du Nord, j'ai eu l'occafion de lui offrir, pour son Bulletin, un fac-fimilé intéreffant obtenu par nos jeunes compatriotes, MM. Dujardin frères, ceffionnaires du procédé Garnier ; c'eft celui d'une lettre écrite après l'affaffinat de Montereau par le Dauphin, depuis Charles VII, au duc Philippe de Bourgogne, fils de Jean-Sans-Peur, & retrouvée récemment par notre infatigable & savant ami, M. Brun-Lavainne. Je vous la présente ici avec la même confiance que si je vous offrais l'original ; il figurera auffi, si vous le permettez, dans nos Mémoires.

Mais la photographie ne se borne pas à donner des planches en creux, elle peut fournir auffi des cuivres en relief qui, mêlés aux caractères d'imprimerie, se tirent comme eux par la preffe typographique. On conçoit toute la portée de cette application à l'illuftration des livres de science et d'art.

Toutefois, lorsque le sujet qu'il s'agit de reproduire a été pris d'après nature, l'exécution de la planche exige une habileté jusqu'ici exceptionnelle. On conçoit l'extrême difficulté d'obtenir un contour suffisamment accusé avec un cliché où la forme ne se deffine que par le contraste de la lumière & de l'ombre, & où la ligne eft pour ainfi dire absente. Il eft non moins difficile de rendre la perspective aérienne qui réfulte de la dégradation des teintes, lorsque cette dégradation doit réfulter de la différence du rapprochement des grains métalliques dont se compose la surface.

Ces réflexions m'étaient suggérées par l'examen attentif & mérité de l'épreuve ci-jointe : Vue du Baptistère de Louis XIII, palais de Fontainebleau, œuvre très-étonnante comme résultat scientifique, mais qui me semble, au point de vue artiftique, laiffer encore à désirer.

Il n'en eft pas de même lorsque l'objet à reproduire eft un deffin com-

posé d'un trait inégalement accusé & où les ombres & les demi-teintes résultent de la juxtaposition de hâchures plus ou moins fines, comme dans le fragment d'un des plafonds du Louvre que voici.

Cette réduction photo-gravure, obtenue en relief avec une grande économie de temps & de travail artiftique par MM. Dujardin frères, peut être comparée, pour la délicateffe du trait comme pour l'harmonie des teintes, aux produits similaires sortis des mains des plus habiles graveurs.

Nous en avons fini avec la photo-gravure, il me refte à vous parler de la production de l'image appelée communément épreuve au charbon.

PLAFOND DU LOUVRE.

Photogravure en relief. Procédé H. Garnier.
Dujardin frères — Paris

ÉPREUVES AU CHARBON.

L'épreuve photographique, tirée mécaniquement à la preffe d'imprimerie, eft du domaine de la grande induftrie; elle s'adreffe exclusivement à la librairie illuftrée, aux publications artiftiques ou scientifiques.

La grande majorité des photographes amateurs ne peuvent se servir de ce moyen de produire l'épreuve positive. Le charme de la photographie pour l'amateur, c'eft de se croire, paffez-moi l'expreffion, l'auteur unique de son œuvre; il se laiffe vite aller à oublier un collaborateur discret comme l'eft la lumière. Ce serait donc lui enlever une partie de ce charme que de le forcer d'avoir recours à l'imprimeur. D'ailleurs, la quantité reftreinte d'épreuves à tirer ne comporte pas pour lui la formation d'une planche. Les mêmes réflexions s'appliquent à jufte titre aux photographes

qui vivent de l'industrie du portrait; il leur faut un mode de tirage qui permette de livrer la commande à court délai.

S'il faut en croire la statiftique, il n'y a, rien que dans Paris, pas moins de huit cents photographes portraitiftes; ce serait certes une mauvaise action que de discréditer l'épreuve au sel d'argent en préconisant son remplacement par l'épreuve au charbon, s'il devait en résulter pour eux un surcroît de dépense et plus de difficulté dans le travail; mais j'ai la conviction profonde que, loin de leur nuire, ce changement deviendra pour eux un véritable bienfait. C'eft un des motifs pour lesquels j'en appelle la réalisation de tous mes vœux.

Ne sera-ce pas ensuite un immense progrès pour la photographie en général, que la substitution, pour le tirage des épreuves positives, du charbon, corps inerte, aux matières chimiques effentiellement transformables, puisqu'elle changera en produit inaltérable ce qui ne l'était jusqu'ici que par exception ?

Le mode d'obtention de l'épreuve au charbon découvert par M. Poitevin, repose, comme celui de la gravure photographique, sur la propriété que poffèdent les sels de chrome mélangés à une matière organique, de rendre cette matière insoluble sous l'action de la lumière.

Le rôle important, que je le crois appelé à prendre dans la pratique, m'engage à vous en entretenir avec quelques détails. [1]

Si l'on étend sur une feuille de papier une diffolution de gélatine melangée de charbon porphyrisé (l'encre de Chine liquide du commerce remplacera parfaitement le charbon en poudre) & qu'après defficcation, on l'immerge, à l'abri de la lumière, dans un bain de bichromate d'ammo-

(1) M. Poitevin a publié en outre une autre méthode basée sur la propriété hygrométrique du perchlorure de fer avec l'acide tartrique, mais elle paraît avoir été abandonnée pour les épreuves sur papier et conservée seulement pour la production de ses émaux.

De leur côté, MM Garnier et Salmon, en 1858, avaient aussi utilisé la propriété contraire du citrate de fer, mais ce mode d'obtention d'épreuves aux poudres de charbon n'est pas entré dans la pratique générale

PORTRAIT D'APRÈS NATURE.

Photographie au charbon de M. Ernest Edwards, de Londres.

niaque, on obtient un papier senfible avec lequel on tire des épreuves pofitives. Ces épreuves, après l'expofition, sont plongées dans un bain d'eau chaude où les parties non impreffionnées se diffolvent, tandis que l'image solidifiée par la lumière refte adhérente au papier.

Dans le principe, en 1855, cette image était privée des demi-teintes délicates qui font le charme des épreuves tirées par les moyens ordinaires; les fineffes ne pénétrant que superficiellement la couche gélatineuse, la partie sous-jacente restée soluble les entraînait avec soi dans les lavages. M. l'abbé Laborde, profeffeur de phyfique à Nevers, signala le premier les moyens de parer à cet inconvénient. M. Fargier trouva une méthode pratique, aujourd'hui abandonnée pour les moyens plus simples enseignés par MM. Swans, Wharton-Simpson, Marion, Depaquis, Jeanrenaud, Edwards; ils confiftent à transporter, après l'expofition, sur un autre papier (ou tout autre subjectile) couvert d'une très-légère couche de gélatine coagulée par l'alun, l'image latente imprimée par la lumière sur le papier charbonneux. On superpose face contre face les deux feuilles dans un bain d'eau froide, en leur donnant une adhésion absolue par la preffion au sortir du bain. En raison de la propriété agglutinative de la gélatine, la couche du papier impreffionné se transporte sur l'autre papier, de façon que les fineffes de l'image qui, dans le premier mode d'opérer, se trouvaient à la surface & disparaissaient au lavage, sont maintenant directement adhérentes au papier. La couche sous-jacente, devenue maintenant couche supérieure par l'effet du décalque, peut être diffoute dans les lavages à l'eau chaude sans les entraîner.

A l'appui de ce que j'avance, je vous présente un portrait obtenu par ces moyens par M. Edwards; il restera dans vos Mémoires comme un spécimen de la perfection que ce procédé a su atteindre dès son début. Je fais en outre paffer sous vos yeux les magnifiques payfages & portraits de MM. Swans, Jeanrenaud & les reproductions

de MM. Soulier, Braun, Depaquis, Poitevin, Fargier, les maîtres dans ce nouveau procédé.

En parlant tout-à-l'heure de la subſtitution du charbon aux sels chimiques, je mentionnais brièvement son avantage par rapport à l'inaltérabilité absolue des épreuves ; elle en offre un autre qu'il eſt temps de vous signaler.

On sait toute la valeur qui, dans les arts, s'attache aux deſſins originaux des maîtres ; des efforts inceſſants & de toute nature sont faits pour les reproduire avec le plus d'exactitude poſſible. La photographie aux sels chimiques y était parvenue en laiſſant bien loin derrière elle tout autre moyen d'imitation, témoin les travaux de M. Charles Marville dans les musées du Louvre & d'Italie ; mais si du côté de la forme elle atteignait la vérité absolue, il lui était interdit de reproduire la couleur.

Avec le procédé au charbon, où l'on peut remplacer ce corps par la sanguine, la mine de plomb ou tout autre colorant inerte, cette impoſſibilité ceſſe. Coloration du deſſin & du papier, nature même du papier, tout peut devenir identique. Le traitement, qui n'emploie que des lavages à l'eau, ne peut altérer les nuances & permet une imitation complète.

J'en donne pour preuve la copie d'un des deſſins originaux tiré de la précieuse publication de notre éminent photographe, M. Adolphe Braun, de Dornach.

M. Braun a entrepris de vulgariser par la photographie les deſſins de maîtres conservés dans les principales galeries de l'Europe. Déjà plus de quatre mille spécimens, tirés des musées du Louvre, de Florence, de Vienne, de Bâle, &c., sont publiés. Il a extrait un certain nombre d'entre eux plus particulièrement propres à remplacer dans les écoles de deſſin les modèles de convention qui ne servent souvent qu'à égarer le goût de l'élève, & il en a formé une collection qu'il livre à un prix très-réduit. C'eſt un véritable service rendu aux beaux-arts.

Raphael del. Adolphe Braun ph.

Il me refte maintenant a vous parler d'un procédé d'une originalité d'autant plus piquante qu'elle eft tout-à-fait inattendue. Je le disais au debut de cette causerie : rien de plus utile au progrès que l'échange des idées, lors même qu'elles paraiffent étrangères à la queftion immédiatement à l'étude.

Qui aurait pensé que les indications de MM. Poitevin & Pretsch sur le durciffement, après insolation, de la gélatine bichromatée, aurait amené dix ans plus tard la création d'un tirage d'épreuves par le moulage ?

C'eft à M. Woodbury que l'on doit cet ingénieux moyen qu'il a nommé : l'imprimerie *photoglyptique*. Il ferait abandonner tous les autres, sans le brevet qui en concède l'exploitation a la maison Goupil, de Paris, & s'il n'exigeait, pour sa mise en pratique, une dépense relativement considérable [1]. Mais cette dépense une fois faite, rien de plus simple que la manipulation, rien de plus économique & de plus merveilleux que le resultat. En voici l'indication sommaire :

Sur une glace bien plane, préalablement recouverte d'une légère couche de caoutchouc qu'on laiffe durcir, on verse, à l'abri de la lumière du jour, une diffolution de gélatine bichromatée ; la présence du caoutchouc a pour but d'empêcher la gélatine d'adhérer a la glace. Après defficcation complete au moyen d'un courant d'air chaud & bien sec, on expose la couche de gélatine sous un cliché négatif à la manière ordinaire, en ayant la precaution de lui faire recevoir les rayons lumineux bien perpendiculairement pour éviter la lumière diffuse.

Au sortir de l'exposition, la glace gélatinée eft déposée obliquement dans un bain d'eau chauffée ; on l'y laiffe jusqu'à ce que les parties de gélatine non insolubilisées par la lumière soient suffisamment fondues pour que les parties solidifiées accusent une image en relief avec toutes

[1] L'installation de MM Goupil et Cie à Asnières, dirigee avec la plus grande habileté par M Rousselon, a déjà coûté près de trois cent mille francs et elle leur semble encore incomplete

ses saillies & ses profondeurs. Le plus ou moins de perméabilité de l'épreuve négative employée, l'intensité de la lumière, la température du bain, sont des causes qui modifient la durée de l'immersion néceſſaire pour obtenir l'image en relief, qui peut au reſte séjourner dans l'eau chaude de une à six heures & quelquefois plus. C'eſt à l'expérience à servir de guide.

Au sortir du bain, la feuille d'albumine eſt détachée de la glace & séchée complètement. Les saillies de l'image en relief sont alors devenues d'une extrême dureté, & elles peuvent sans s'écraser supporter une preſſion exceſſive.

Pour obtenir une contre-image en creux, on prend une planche bien plane d'un métal malléable (le métal d'imprimerie, plomb et bismuth, par exemple), sur laquelle on applique la feuille de gélatine du côté de l'image si l'on veut le deſſin renversé, ou par l'envers si on désire le redreſſer. Quelque extraordinaire que cela puiſſe paraître, le résultat eſt auſſi parfait d'une manière que de l'autre.

On couvre le tout d'un bloc d'acier d'une planimétrie absolue & on le met sous la preſſe hydraulique ; on donne une preſſion de deux à trois cent mille kilogrammes, le relief de la gélatine s'impreſſionne dans le métal & donne ainsi une planche en creux.

Non-seulement la feuille de gélatine n'a pas été écraſée sous une telle preſſion, mais elle eſt encore suſceptible de fournir dix ou douze planches & plus, auſſi bonnes que la premiere.

Voilà donc le moule, ou, pour mieux dire, la planche obtenue.

Lorsqu'on veut en tirer des épreuves, on la place sous le plateau inférieur d'une petite preſſe à la main (une preſſe à copier les lettres pourrait servir), puis prenant une diſſolution de gélatine chaude, mélangée d'un corps coloré telle que l'encre de Chine avec purpurine, &c., &c., on en verse sur la surface de la planche une maſſe capable d'en remplir toutes les cavités ; on y dépose ensuite une feuille de papier, puis descendant

RIEN DANS LES MAINS RIEN DANS LES POCHES

le plateau supérieur, on donne une légère preffion à l'aide de laquelle la matière colorée est répartie dans tous les détails de l'image & vient adhérer au papier en rejetant son excédant par les coins de la planche.

Quand la gélatine eft suffisamment refroidie, ce qui demande trois ou quatre minutes en hiver, cinq ou six en été, on defferre la preffe, puis on soulève avec précaution la feuille de papier qui emporte une image réfultant, comme dans l'impreffion en taille-douce, des inégalités d'épaiffeur du corps coloré. Ces inégalités s'aplatissent à mesure que l'épreuve sèche, & l'opération du satinage devient en quelque sorte superflue.

Pour rendre la gélatine infoluble afin de souftraire l'image à toute cause d'altération, on la trempe dans un bain d'alun. Il ne reste plus qu'à laver ; l'épreuve eft entièrement finie.

On comprend que l'imprimeur devant attendre de quatre à six minutes avant de retirer son papier du moule, il lui soit possible de manœuvrer cinq ou six moules à la fois, de manière à obtenir facilement un tirage de cinq cents épreuves par jour.

Que ne doit-on pas attendre d'une méthode qui, dès son début, donne de pareils résultats, surtout quand on songe au moment où l'emploi de la gélatine chaude, seule cause de lenteur pour le travail, sera remplacé par celui de quelque autre corps, comme le caoutchouc en dissolution ou simplement l'encre d'imprimerie ?

Je vous préfente, pour nos Mémoires, une épreuve de ce tirage ; ce sera un specimen curieux de ce que donne, à son début, ce nouveau mode de production d'épreuves.

Je viens de vous retracer les phafes traverfées par l'épreuve au charbon pour arriver à devoir détrôner l'épreuve chimique. Je n'ai plus qu'à vous signaler l'épreuve inaltérable par excellence, l'épreuve vitrifiée.

CÉRAMIQUE.

VITRAUX. — ÉMAUX.

Trente années nous séparent à peine du moment où apparut l'image de Daguerre; que de progrès accomplis pendant ce quart de siècle! Cette première image, délicate comme le duvet qui colore l'aile du papillon & que le plus léger contact altère, va maintenant s'incruſter au verre & a l'émail pour défier à jamais l'action deſtructive du temps.

La vitrification de l'image photographique eſt entrée dans l'induſtrie. Elle repose sur les mêmes principes que la peinture sur verre & sur émail, c'eſt-a-dire sur la nature des oxydes ou réductions métalliques qui, par la fuſion, sont unis à la matière siliceuſe.

Le procédé employé par MM. Tessié du Motay & Mareschal, de Metz,

à qui le jury de l'Expofition univerfelle de 1867 a décerné une des deux medailles d'or réfervées à la photographie, confifte à obtenir sur une feuille de verre, une épreuve pofitive sur collodion. L'image, on le sait, eft formée d'une réduction d'argent qui deviendra jaune à la fufion. Si l'on veut une autre couleur, il faut subftituer à l'argent, par l'action galvanique, le métal qui la produit. On obtient facilement ce réfultat en plongeant la feuille de verre dans une diffolution de ce métal ; l'iridium donne le noir, le manganèse le violet, &c., &c., le verre, retiré du bain & séché, eft soumis à la cuiffon dans le moufle ; on l'en retire avec une image vitrifiée déformais inaltérable.

Le procédé par lequel on obtient une image photographique sur émail eft plus délicat, parce que les émaux, en raifon de leur forme bombée, ne peuvent recevoir directement l'impreffion du cliché photographique. Il faut recueillir l'image sur un autre subjectile, pour le tranfporter enfuite sur la surface bombée de l'émail.

Sur une glace couverte de matières organiques, gomme arabique, glucose, sucre, miel, diffoutes dans l'eau diftillée & mélangées de bichromate d'ammoniaque, & préalablement bien séchée à l'abri de la lumière, on obtient par l'expofition, une impreffion négative à l'aide d'un cliché pofitif. On paffe alors sur la couche impreffionnée un blaireau chargé de la pouffière métallique appelée poudre d'émail [1] ; comme tous les points non solarifés sont hygrométriques, ils se chargent de cette pouffière, tandis que les points solarifés ne la retiennent pas. L'image pofitive se trouve ainfi deffinée en poudre vitrifiable.

Pour détacher cette image de la glace, on la couvre de collodion normal. Dès qu'il a fait prife, on détruit dans un léger bain d'acide sulfurique l'acide chromique qui, à la cuiffon, donnerait une teinte verte à l'émail,

[1] Oxydes métalliques melanges avec des poudres vitreuses incolores qui en sont le fondant.

puis on lave pour éliminer l'acide sulfurique. On détache alors le collodion par ses bords & en le trempant dans l'eau, il se soulève & vient nager à la surface emportant avec lui l'image métallique. Dépofé alors dans un bain légèrement sucré où il acquiert une propriété agglutinative, il eft reçu sur l'émail où il se colle par le côté de l'image. On l'y laiffe sécher.

Il s'agit alors de le détruire: on y parvient en plongeant l'objet dans l'acide sulfurique. Au bout de dix minutes, le collodion eft diffous, on lave & on sèche.

On procède ensuite à la vitrification par la cuiffon en plaçant la pièce dans le moufle chauffé au rouge cerife. C'eft là l'opération la plus facile. Un séjour d'une ou deux minutes suffit; cela se reconnaît du refte, quand, de grise qu'elle était, la surface de l'émail a pris un afpect brillant. [1]

A la defcription sommaire que j'en donne, ces manœuvres paraiffent effrayantes de difficulté, mais c'eft à tort, puisque l'on sait qu'en quelques années seulement, M. Lafon de Camarfac, à qui l'une des deux médailles d'or de l'Expofition univerfelle de 1867 a eté décernée, a produit plus de quinze mille émaux parfaitement venus, ce qui prouve que la difficulté eft plus apparente que réelle.[2]

Je ne terminerai pas cet aperçu sur l'application de l'héliographie à la céramique, sans vous rappeler qu'un membre correspondant de notre Société, notre compatriote & ami, M. C. Cousin, peintre et graveur, medaillé aux expofitions du Louvre, et que depuis longtemps j'ai séduit à la photographie, avait, à l'Expofition univerfelle, des émaux dont le

[1] M Duchemin, dont la science et le désintéressement sont bien connus, propose de substituer aux émaux bombés (émaux sur métaux), une de ces feuilles de verre émaillé à base d'arsenic que fournit aujourd'hui le commerce L'image peut alors être développée directement sur cette surface plane, l'opération délicate du transport est supprimée, ce qui simplifie considerablement la méthode

[2] Au lieu de bichromate M Poitevin se sert de perchlorure de fer et d'acide tartrique, la réaction chimique n'est plus la même, c'est la partie solarisée qui devient hygrométrique. Il faut donc, dans sa méthode, employer un cliché negatif Le reste de l'operation est conduit de la même manière

mérite a été distingué par une médaille. J'ai le plaisir de vous en présenter ici un spécimen.

Je suis heureux de pouvoir auffi mettre sous vos yeux quelques émaux de M. Lafon de Camarfac. Aidé du concours de l'habile photographe portraitifte Etienne Carjat, il obtient ainfi sur émail des réfultats que vous jugerez comme moi, dignes d'être rangés parmi les plus beaux portraits qu'il ait été donné à la photographie de produire.

REPRODUCTION DES COULEURS

PAR LA LUMIÈRE.

Si, il y a soixante ans, un savant avait dit qu'il allait obtenir au fond de son télescope l'image gravée des taches du soleil et celle des montagnes et des cratères de la lune[1]; qu'il fixerait au foyer d'une chambre noire l'image du navire agité par la tempête[2], & qu'en descendant cette même chambre noire au fond des eaux de l'océan, il en retirerait la vue intérieure de ces vallées profondes, connues seulement des habitants des mers[3], ce savant, par les soins de ses chers héritiers, aurait

[1] Expériences familières à MM. Varin de La Rue, Foucault, Aimé Girard, Vagel, Ruhrfort, le Père Sachi, à Rome, etc., etc.

[2] Expériences Macaire, du Hâvre, Legray, Perrier-Soulier, etc., etc.

[3] Expériences M. Thompson, l'habile photographe anglais.

été enfermé dans une maison de fous, ou tout au moins pourvu d'un conseil judiciaire.

Le problème d'emprunter au soleil les couleurs de sa palette & de peindre avec les rayons lumineux eft encore plus excentrique, et le savant qui, de nos jours, en a conçu la première idée & dégagé le principe d'obtention, siége non pas à Charenton, mais à l'Inftitut, dans un fauteuil académique. C'est que notre génération eft tellement familiarifée avec les prodiges de la science, que ses problèmes les plus ardus sont regardés comme résolus, dès qu'un premier résultat vient établir qu'ils repofent sur une poffibilité.

C'eft en 1848 que le monde savant apprenait avec un profond étonnement que M. Edmond Becquerel, nouveau Prométhée, avait dérobé au soleil les rayons colorés de sa lumière.

La première image produite par M. Edmond Becquerel était celle du spectre solaire; restant dans son rôle de savant, M. Becquerel publia dans le plus grand détail toutes les observations réfultant de ses curieuses expériences [1]. Il les a résumées depuis dans une publication magnifique : « *La Lumière, ses causes et ses effets.* » Je vais citer ici quelques-unes de ses conclusions :

« Le sous-chlorure d'argent violet eft le seul corps chimiquement im-
» preffionnable qui, véritable rét minérale, jouiffe jusqu'ici de la
» propriété remarquable de reproduire les nuances des rayons lumineux
» actifs & de peindre avec la lumière. (T. II, page 218).

...... » Il peut être préparé sur toute espèce de subjectile, plaque
» d'argent, papier, &c., &c.

..... » Non-seulement les rayons simples donnent leurs nuances.

[1] Compte-rendu de l'Académie des Sciences, tome 26, p. 181, tome 27, p. 483.
Annales de Chimie et de Physique, 3ᵉ série, tome 22, p. 451 (1848), tome 25, p. 47 (1849), tome 42, p 81.

» mais la réunion de plusieurs d'entre eux donne la teinte qui résulte de
» leur mélange. (T. II, page 227).

..... » Si on plonge une lame recouverte d'une image colorée du
» spectre ou de la chambre obscure dans un des diſſolvants du chlorure
» d'argent blanc, toutes les couleurs disparaiſſent, il ne reſte plus que la
» place du spectre ou du deſſin de l'image de la chambre noire, lequel
» se détache en blanc sur le fond bruni de la plaque d'argent. »

M. Edmond Becquerel a bien voulu me faire présent d'une de ses
plaques & m'en confier une seconde pour vous mettre à même de comparer les effets différents de l'action de la lumière, elles vous permettront d'admirer ses prodigieux résultats.

M. Niepce de Saint-Victor, initié par M. Edmond Becquerel à la
théorie & aux manipulations difficiles de cette savante recherche, l'a poursuivie jusqu'ici avec succès; je poſſède une de ses épreuves stéréoscopiques que voici ; elle représente une poupée prise à la chambre noire; le
ton des chairs & les couleurs diverses du coſtume y sont fidèlement
accusés.

Je dois aussi mentionner les tentatives de M. Poitevin pour fixer sur
papier l'image polychrome.

M. Poitevin eſt un des chefs de cette école de savants qui ne laiſſent
paſſer aucun phénomène nouveau sans lui demander des applications
utiles. C'eſt donc sur le papier qu'il a tenté de fixer l'image polychrome.
Malheureusement le chlorure d'argent violet de M. Becquerel auquel,
lui auſſi, a dû avoir recours comme étant le seul agent chimique susceptible de la reproduire, reſte toujours, sur le papier comme sur la
plaque, soumis à l'action continuatrice de la lumière qui amène ultérieurement la disparition de l'image obtenue.

Je vous soumets un de ses résultats, qui n'en mérite pas moins votre
attention.

Je termine cet exposé en rendant la parole à M. Edmond Becquerel.

« Les reproductions des images du spectre & celles de la chambre
» noire avec leurs couleurs naturelles n'ont encore qu'un intérêt pure-
» ment scientifique, & l'on ne peut songer à leur application actuelle,
» puisque les impreffions ne subfiftent que dans l'obscurité & s'altèrent
» peu à peu à la lumière. Toutes les tentatives faites jusqu'ici pour
» empêcher cette altération n'ont pas réuffi, & ce n'eft que lors d'un
» état de paffage que la matière sensible poffède la propriété remarquable
» de conserver l'empreinte des rayons lumineux actifs ; quand cette
» matière a éprouvé sa transformation complète, toute coloration a
» disparu. Trouvera-t-on le moyen de conserver ces images quand elles
» restent exposées aux rayons solaires? Les arts pourront-ils s'enrichir
» d'images peintes par la lumière? C'eft ce que l'on ne saurait affirmer
» actuellement. » (T. II, p. 233.)

Tout en partageant l'héfitation de l'illuftre savant, espérons!....
Rappelons-nous qu'il n'a manqué à Charles, à Wedgewood & à sir
Humpry Davy pour trouver la photographie, qu'une goutte d'ammo-
niaque tombée fortuitement sur l'image qu'ils obtenaient & qui, elle
auffi, disparaiffait sous l'action prolongée de la lumière. En dehors des
efforts & des données de la science, comptons un peu sur le hasard, ce
grand inventeur, ou plutôt ce meffager myftérieux de la Providence qui
apporte au monde le progrès à son heure.

Avant de finir, qu'il me soit permis de payer un tribut de reconnais-
sance aux savants & aux écrivains auxquels j'ai fait de nombreux em-
prunts : MM. Regnault, Edmond Becquerel, Davanne, Louis Figuier,
Francis Wey, Erneft Lacan & mon excellent ami Hippolyte Fockedey.

Et maintenant, Meffieurs, en présence des travaux inceffants de la
photographie, de ses efforts sérieux pour aider aux progrès de la science
et des arts, se défendra-t-on toujours d'être reconnu photographe? Qui
oserait aujourd'hui se présenter dans un salon avec cette qualification?

J'ai personnellement connu un artifte éminent, Ziégler, le peintre de l'hémicycle de la Madeleine, amateur paffionné de la photographie, qui lui avait fait délaiffer ses pinceaux pour l'objeƐif; il aurait envoyé ses témoins à qui l'eut appelé photographe. Je pourrais encore citer le nom d'une de nos célébrités scientifiques, qui ne voyage jamais sans sa chambre noire, mais qui, à l'hôtel, dans la crainte qu'une tache indiscrète sur ses doigts ne vienne révéler le photographe à ses voisins de table, s'y fait toujours servir par son domestique en grande livrée....

C'est que la bohème a envahi la photographie. Ne la plaignons pas trop d'un inconvénient que partagent un peu avec elle la littérature & les arts, & consolons-nous en disant avec Molière : Il y a fagots & fagots.

www.ingramcontent.com/pod-product-compliance
Lightning Source LLC
Chambersburg PA
CBHW071420220526
45469CB00004B/1367